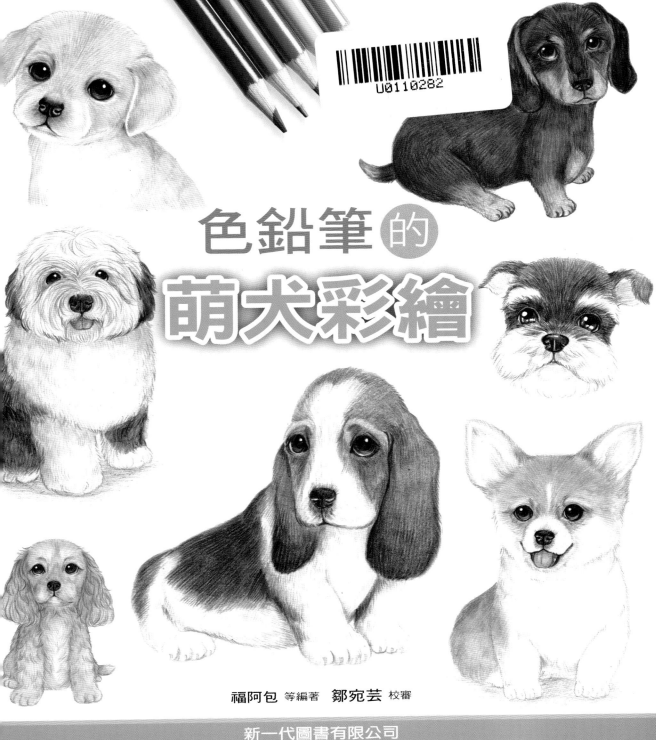

色鉛筆的萌犬彩繪

福阿包 等編著　鄒宛芸 校審

新一代圖書有限公司

國家圖書館出版品預行編目資料

色鉛筆的萌犬彩繪 / 福阿包等編著. -- 初版. -- 新北市：新一代圖書，2019.099
168面；18.5x21公分
ISBN 978-986-6142-84-0(平裝)

1.鉛筆畫 2.動物畫 3.繪畫技法

948.2 108012798

色鉛筆的萌犬彩繪

作　　者：福阿包等 編著
發 行 人：顏大為
校　　審：鄒宛芸
編輯策劃：楊　源
編輯顧問：林行健
排　　版：華剛數位印刷有限公司
出 版 者：新一代圖書有限公司
　　　　　新北市中和區中正路908號B1
　　　　　電話：(02)2226-3121
　　　　　傳真：(02)2226-3123
經 銷 商：北星文化事業有限公司
　　　　　新北市永和區中正路456號B1
　　　　　電話：(02)2922-9000
　　　　　傳真：(02)2922-9041
印　　刷：上海印刷廠股份有限公司
郵政劃撥：50078231新一代圖書有限公司
定　　價：350元
繁體版權合法取得‧未經同意不得翻印
授權公司：機械出版社
◎ 本書如有裝訂錯誤破損缺頁請寄回退換
I S B N ：978-986-6142-84-0
2019年9月初版一刷

前　言

　　狗狗不像貓咪那樣整體形態很相近，狗狗在臉型、耳朵和尾巴等部位有很多不同的特點，所以本書以小、中、大型犬分類，讓大家熟悉狗狗的繪畫方法。

　　因為本書不是科普類書籍，有些角度突顯不了狗狗的可愛，所以在狗狗的分類和角度選擇上，都按照可愛的標準來畫。

　　彩色鉛筆繪畫是畫材中比較容易上手的一種，大家可以先從簡單的狗狗頭像開始臨摹繪畫。如果是第一次嘗試彩色鉛筆繪畫，可先從線條和鋪色開始練習，繪畫時不要心急，一點一點來，今天畫一張不滿意，明天再繼續畫，練習的時間長了，就可以看到自己的進步。

　　希望大家都能畫出可愛的狗狗，但是更重要的是，在繪畫的同時，心情要放鬆，讓畫筆下的狗狗治癒自己一天的疲勞，享受繪畫帶來的樂趣。

　　本書送給同樣喜歡狗狗，想學習畫狗狗的朋友們。

　　參與本書編寫工作的人員包括鮑夜凝（福阿包）、史敏、呂玲、鮑身傑、李雯、唐其君、劉誼、孫靜、王瑛、徐井志。

2016 年 7 月　福阿包

3

目 錄

前言

第 1 章　色鉛筆基礎小知識

第 2 章　色鉛筆狗狗繪畫技巧

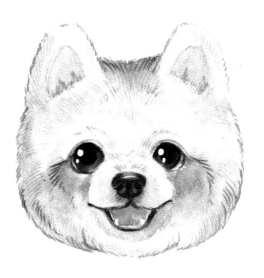

第 3 章　小型犬篇

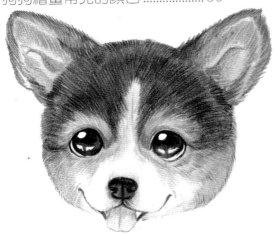

第 4 章　中型犬篇

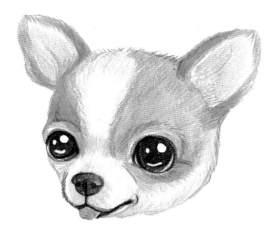

第 5 章　大型犬篇

第1章　色鉛筆基礎小知識

●色鉛筆繪畫工具介紹
●色鉛筆的用筆技巧
●色鉛筆的排線
●色鉛筆的漸變
●色鉛筆的疊色
●為自己畫一張色譜

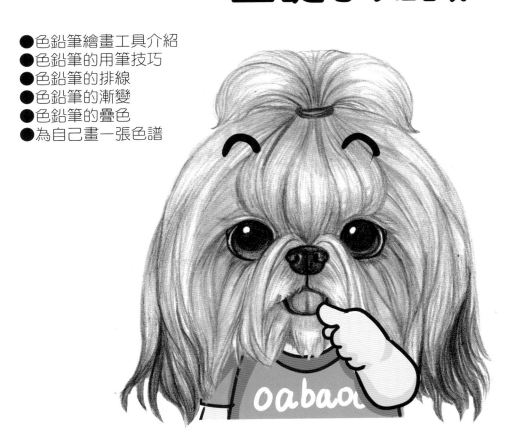

色鉛筆繪畫工具介紹

　　色鉛筆是一種容易上手，便於攜帶的繪畫工具。多種顏色的選擇也是它的特色，所以時下很多畫友都鐘情於用色鉛筆繪畫。

　　色鉛筆的種類很多，要選擇適合自己的色鉛筆，可以從最基本的彩色鉛筆入手。

色鉛筆的品牌分辨

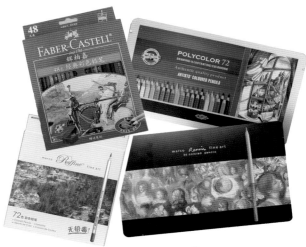

　　市面上比較常見的幾款色鉛筆品牌性價比都不錯，很適合初學者使用。

　　色鉛筆分為油性色鉛筆和水溶性色鉛筆。大家可以根據需要購入適合自己繪畫習慣的色鉛筆。

　　左圖依次排列的色鉛筆品牌名稱為：輝柏嘉紅盒、酷喜樂、馬可、雷諾瓦，都是油性色鉛筆。

【梵谷油性色鉛筆】

【三菱油性色鉛筆】

　　梵谷和三菱色鉛筆是筆者個人比較喜歡的，色彩鮮艷，易上色。三菱的黑色色鉛筆顏色特別深，很適合畫眼睛，這都是在一點點學習色鉛筆繪畫的過程中嘗試得來的經驗，知道哪些彩色鉛筆更加適合自己，這裡推薦大家使用輝柏嘉紅盒搭配三菱色鉛筆來學習動物繪畫。

色鉛筆的不同繪畫屬性

一般指色鉛筆通常包含油性色鉛筆與水溶性色鉛筆兩種 。

油性色鉛筆

這是最常見的色鉛筆種類之一，只需一張紙就可以用油性色鉛筆繪畫，簡潔方便。

色彩鮮艷，沒有浮鉛。

水溶性色鉛筆

也是市面上常見的色鉛筆種類。水溶性顧名思義，就是可以用水溶化開顏色，畫出的效果近似水彩風格。

兩種畫法：
一是畫好顏色，用毛筆沾水濕潤畫好的地方。
二是用色鉛筆筆尖沾水，畫出的顏色會更深。

鉛筆品牌　　色號
↓　　　　↓

水溶性　鉛筆品牌　　色號
↓　　　↓　　　　↓

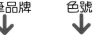

色鉛筆的顏色數量選擇

每個品牌的色鉛筆都有不同數量的顏色套裝，如 12、24、30、36、48、72……500色的套裝。初學者比較適合購入 24 ～ 48 色的套裝，這樣在最初練習疊色時不會感到顏色匱乏。

選擇適合自己繪畫習慣的畫紙

　　康頌的素描紙是市面上最常見的畫紙，價格適中，也是我最常用的一款紙。

　　如果用水溶性色鉛筆畫水彩風格的畫，要選擇水彩紙來畫，如果用素描紙畫水溶風格的畫，加水後紙會變皺，效果將大打折扣。

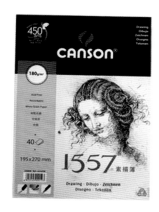

【康頌素描紙 - 大尺寸】　　　　　　　　【康頌素描本】

　　●康頌素描紙正反面都可以用來畫畫，正面粗紋，背面細紋，可以根據自己作畫的內容選擇紋理來畫。

【康頌素描本】

　　除了最常見的康頌素描紙，也可以選擇白卡紙或肯特紙，這種紙紋理比素描紙的紋理還細，適合細節刻畫。

　　但是不要選擇太薄、紙面太滑的白紙，色鉛筆在這樣的紙上會畫不出線條，不適合用來繪製色鉛筆畫。

不同紋理、克數的畫紙

　　畫紙除了顏色和紋理不同外，還有克數的區分。

素描紙　　每種牌子的素描紙紋理各有不同，有細紋和粗紋之分。

粗紋
　　上色後會露出紙的底色，需要多遍疊加顏色。

細紋
　　上色後會露出小面積的底色，適合畫細膩的風格。

白卡紙

　　卡紙紙質平滑，有多種克數可供選擇，紙張克數越高紙越厚，不要選擇光滑的卡紙，那種不適合用來繪畫。

影印紙

　　影印紙是最常見的一款紙，也有克數的區分，比較細膩，選擇厚一點的紙張比較適合繪畫。

●除了以上幾種類型的紙外，還可以在彩色紙上繪畫，也別有一番風味。

　　不論是素描紙、卡紙還是影印紙，都有多種克數可供選擇，不要選擇太薄的紙張。

　　與紋理一樣，不同克數應對不同的需求。克數越大紙越厚，要根據自己的畫面來選擇，並不是說所有的紙都是越厚就越好。

　　不同的紙紋，不同克數，還有顏色的選擇，可以選擇性地進行嘗試，找出適合自己的紙，也可以根據想畫的對象，有針對性地選紙，這些都會使畫面加分。

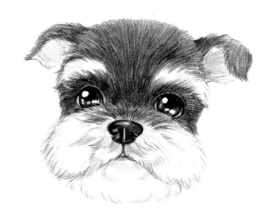

其他輔助繪畫小工具

有了色鉛筆和紙後，還需要以下輔助畫具，可以根據自己的需要來準備這些畫具。

起稿　工具

鉛筆（H 代表硬度，H 數越大硬度越大，顏色比較淡，容易在紙上留下筆痕。B 代表黑度，B 數越大顏色越黑，越容易弄髒畫面。）

普通鉛筆，HB、2B 適合起稿。

0.3 自動鉛筆，筆尖比 0.5 的還要細，適合起稿。

0.5 自動鉛筆，常見的鉛號。

橡皮

硬橡皮（塊狀橡皮），用來修改大面積的顏色。

軟橡皮（可塑橡皮），用來整體減弱顏色，擦細節。

尖橡皮（細節橡皮），專門用來修改細節的橡皮，有筆心可替換。

幾種不同功效的削筆方式

小刀
可以削出自己想要的長短筆尖。

削筆器
小巧、方便攜帶。削出的筆尖短、尖，需要畫幾下就削一削。

手搖削筆器
筆者比較常用這種手搖削筆器，很少斷芯，削出的筆尖很長、很尖。

自動削筆器
只要把鉛筆插入孔中，插上電就可以削了。

修飾細節的小技巧

可塑橡皮的用法

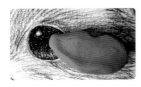

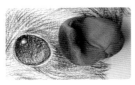

可塑橡皮有點像人們小時候玩的橡皮泥，可以搓成大小、形狀不同的樣子，有針對性地修改各種需要的地方。

例如左圖眼睛顏色畫得太深，如果用塊橡皮，無法整體平均減弱顏色。用可塑橡皮輕輕按壓要修改的部位即可。

把顏色減弱到適當的色調即可。變髒的可塑橡皮再搓一下可以多次使用。

用來擦細節的橡皮

不必非要準備專門擦細節的橡皮筆，也可用小刀像左圖這樣切下一小塊橡皮，這樣就得到了 3 個尖角，可以用來擦很細小的地方。缺點是容易弄丟。

●可塑橡皮不僅可以均勻地修改顏色的深淺，用它擦拭鉛筆稿還不會影響紙紋。要注意直接在紙上起稿，即使下筆很輕，如果多次修改，紙的紋理就會毛躁，影響繪畫效果。

其他輔助小工具

刷子：用來掃除紙上的橡皮渣，防止用手弄髒畫面。

RONGYI.EXTENDED

鉛筆延長器：把用短的鉛筆插到延長器裡，這樣鉛筆又可以繼續使用了。

●用手繪畫時，手會出油出汗，從而弄髒畫紙。紙一髒，畫面整體就扣分了。為了保持畫面乾淨，可以在手下墊一張紙。

高光筆 / 白色油漆筆：在動物繪畫中，畫完畫面整體後，用高光筆可以畫動物的鬍鬚、毛髮等，這種油漆不透明，覆蓋住原本的顏色，可以增加畫面細節。

色鉛筆的用筆技巧

色鉛筆畫不能只用一種線條排線，不同的握筆方式可以畫出不同粗細、長短的線條。

幾種不同的用筆姿勢

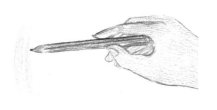

像寫字一樣的握筆姿勢，刻畫細節時用力勾畫。

將鉛筆半躺在手裡，用來鋪均勻的底色。

這種握筆方式可以畫出很長的線條，用於大面積上色，線條均勻，用力均衡。

力道成就好看的線條

用力重 ⟶ 用力輕

先重後輕的下筆力道會畫出漂亮的線條，這樣有輕重的線條排列起來會使畫面非常有層次，比如陰影就是需要這種排線方法。

如果用力均衡，畫出的線就是一條沒有輕重的粗線。

不同力道畫出深淺不一的顏色

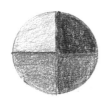

同一種顏色，不同的用筆力道可以畫出深淺、明暗不同的顏色，這樣又同時增加了不同的顏色。

色鉛筆的排線

畫彩色鉛筆畫的筆尖也不是一味地追求 "尖" ，粗筆尖一樣有它的作用。

筆尖粗細的作用

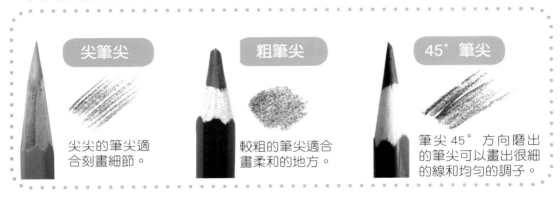

尖筆尖　尖尖的筆尖適合刻畫細節。

粗筆尖　較粗的筆尖適合畫柔和的地方。

45°筆尖　筆尖45°方向磨出的筆尖可以畫出很細的線和均勻的調子。

幾種常用的排線

用不同的握筆方式、不同的力度和不同的筆尖，可以畫出各種不同的排線。

斜排線：
常用的排線之一，用來刻畫細節。

粗排線：
粗筆尖按45°方向磨畫，可用於繪製過渡部位。

交叉斜排　：
常用的排線之一，用於鋪色。

斜粗排線：
下筆較重，沒有線條的粗細之分，用於加重刻畫顏色。

粗鈍線：
下筆較重，排線生硬。

交叉垂直排線：
能畫出網狀效果。

●拿一張白紙，用自己喜歡的顏色開始練習排線，不需要起稿畫具體的形態，只用線條畫滿整整一張紙即可。這樣可以熟悉色鉛筆的握筆技巧、下筆力道及筆尖的掌控，有利於後期上色的排線。

色鉛筆的漸變

漸變是學畫色鉛筆畫最重要的一環，只有排出漂亮的漸變線條，才會讓筆下的畫面精緻耐看。

單色漸變

單色漸變用於鋪底色，排線要有重有輕，這樣在上大面積顏色時銜接才會自然。

多種顏色的漸變

多種顏色的漸變多用於畫顏色絢麗的畫面，例如：鸚鵡、彩虹和花園等，使顏色之間銜接自然。

兩種顏色的漸變

兩種顏色的漸變多用於疊加顏色，使畫面顏色不枯燥，整體顏色鮮艷飽滿。

●可以用喜歡的顏色，並用漸變的畫法來畫一條彩虹，從而熟悉漸變的畫法。

用漸變畫陰影

下面以一朵小花為例，用群青色做單色漸變的陰影。陰影的顏色可根據畫面物體本身的顏色加上四周環境的顏色來畫，不是固定的。筆者多用普藍色和群青色來畫。

第一步
先用群青色輕輕地鋪一層底色。

第二步
繼續用群青色鋪第二遍顏色，在陰影最重的地方加重顏色，整體銜接好，畫出漸變。

色鉛筆的疊色

一盒鉛筆有固定的色系，如 24 色、48 色……透過疊色，可以畫出更多美麗的顏色。

單色輕重疊色

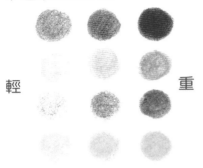

輕　　　　　　　　　重

用同種顏色，透過用筆的力道來不斷疊加顏色，會得到深淺不同的顏色。

三原色疊色

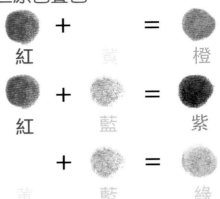

紅　＋　黃　＝　橙

紅　＋　藍　＝　紫

黃　＋　藍　＝　綠

三原色是指紅、黃、藍三色，這是任何顏色都調配不出來的，但這 3 種顏色卻可以疊加出更多燦爛的顏色。

多種顏色疊色

可以隨意選用兩種顏色互相疊加，看看能出現甚麼樣的色彩。

當 3 種以上的顏色調配在一起時，顏色就會變髒。

17

為自己畫一張色譜

本書選用輝柏嘉 48 色油性色鉛筆。以下是鉛筆的色譜，包含色號和顏色名稱。

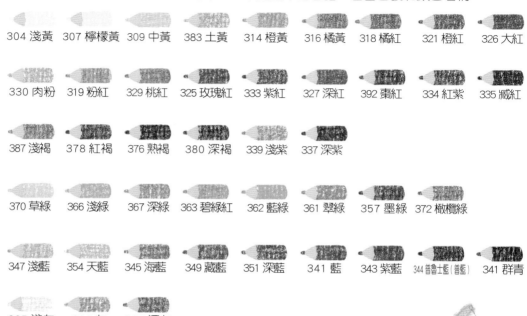

304 淺黃　307 檸檬黃　309 中黃　383 土黃　314 橙黃　316 橘黃　318 橘紅　321 橙紅　326 大紅

330 肉粉　319 粉紅　329 桃紅　325 玫瑰紅　333 紫紅　327 深紅　392 棗紅　334 紅紫　335 藏紅

387 淺褐　378 紅褐　376 熟褐　380 深褐　339 淺紫　337 深紫

370 草綠　366 淺綠　367 深綠　363 碧綠紅　362 藍綠　361 翠綠　357 墨綠　372 橄欖綠

347 淺藍　354 天藍　345 海藍　349 藏藍　351 深藍　341 藍　343 紫藍　344 普魯士藍〔普藍〕　341 群青

395 淺灰　396 灰　397 深灰

352 金　348 銀　399 黑　301 白

●如果大家手頭沒有這款色鉛筆，或者顏色不足 48 色也沒關係，可以用自己已有的色鉛筆像這樣畫一張色譜，找出相似的顏色來對應繪畫也是沒有問題的，畫畫是一件很自由的事，大家可以充分發揮這些美麗的顏色。

第 2 章　色鉛筆狗狗繪畫技巧

●狗狗繪畫的起稿流程
●狗狗繪畫的上色流程
●狗狗毛髮的畫法

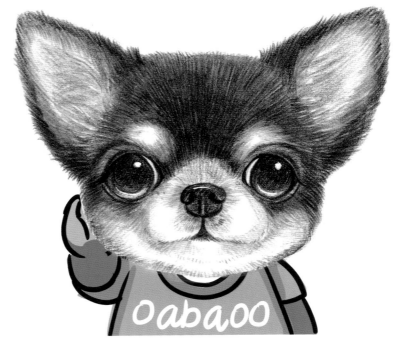

狗狗繪畫的起稿流程

首先準備起稿的畫畫時，先不要急於下筆。要觀察所要畫的對象，把它複雜的形態化繁為簡，定出大致的範圍，以直線輕輕地畫出大體形態。

從圓開始練習畫

如果徒手畫一個圓，多數人都畫不好，但以正方形一點點把它削圓，就可以得到一個圓形，所以先從畫圓來熟悉起稿的方法。

1. 先畫一個正方形，把4個輪廓輔助線找好。

2. 在框中找出中心點，畫出十字交叉輔助線。

3. 圍繞交叉線開始"削"圓。

4. 用短線圍著大框一點點削到圓為止。

5. 用橡皮擦去多餘的線條，一個徒手畫的圓就畫好了。

確定整體的繪畫構圖

比如要畫下圖這隻狗狗，先在白紙上定出4條線，作為一個"框"，把對象畫在這張紙的"框"裡。

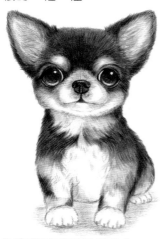

第一步

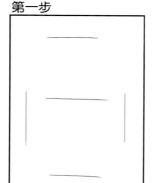

首先，用鉛筆輕輕地畫出4條直線，把狗狗框在這4條線中的框裡。如果不先設定好這4條線，直接畫可能會出現畫的圖位置太大，或太靠上或太靠下，導致這張紙畫不完一個完整的對象。

第二步

確定好大框後，繼續用直線把狗狗頭部和身體的大致位置找出來，以十字交叉線定出狗狗五官的位置。以上這些直線就是繪畫中第一步要找出的繪畫輔助線，幫助畫面定位，減少後續畫錯的機率。

●當選擇好要畫的對象後，不要立刻就從頭部開始畫，而是先用直線定輔助線，然後用輔助線來進一步歸納整理，最後再畫出具體的輪廓線稿。

狗狗頭部的起稿方法

　　確定好畫面的整體框架後，先從狗狗的頭部畫起，依次用輔助線定出五官的位置，所以先用長直線勾勒出狗狗頭部的形態。

狗狗頭部

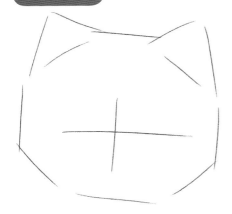

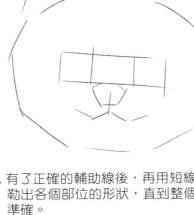

1. 以博美狗狗為例。狗狗的頭部可以簡化成一個長方形上面加兩個三角形，所以一開始起稿時都用長直線勾勒出幾何形體。

2. 有了正確的輔助線後，再用短線一點點勾勒出各個部位的形狀，直到整個線稿位置準確。

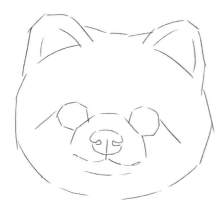

3. 各部位位置準確後，以輔助線為準開始刻畫狗狗的細節，讓狗狗的線稿越來越細緻。

4. 當整體線稿不需要改動後，用橡皮輕輕擦去輔助線，再用畫短毛毛髮的畫法勾畫出狗狗整體的毛髮輪廓線。

狗狗整體的起稿方法

　　很多初學畫畫的朋友在面對動物繪畫時都會覺得困難，不知該從哪個地方開始畫起。大家不要著急，用自己的眼睛看一下，用自己的腦袋想像一下，把想要畫的對象"幾何化"，把它們的頭部、身體、四肢和尾巴分解成一個個幾何體，然後用輔助線將它們組合在一起，這樣會比一開始就抓住動物的腦袋和五官來畫要簡單得多。

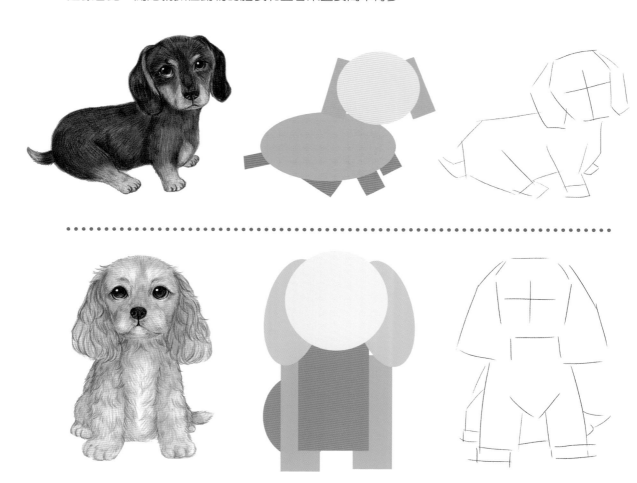

●起稿沒有固定的方法，筆者比較喜歡以直線來勾勒著起稿，也有以弧形曲線直接起稿的方法。這裡把筆者自己習慣並且喜好的方法分享給大家，大家可以根據自己的習慣來起稿，並不是說起稿就必須用直線條勾勒。

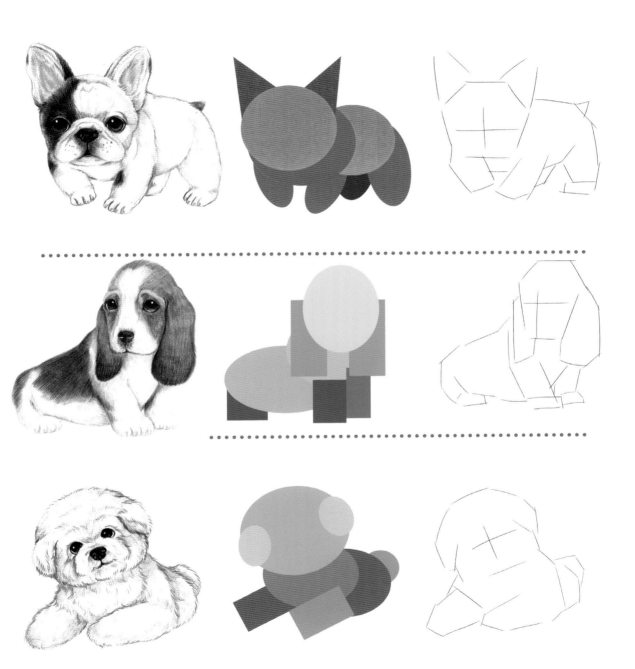

狗狗繪畫的上色流程

在替狗狗上色時，先定好光源投射的方向。太陽光從一個方向射來，物體會產生亮面、暗面、明暗交界線、反光和投影，其中明暗交界線是最重的顏色，畫面中有這幾大明暗的區分，就會有立體感。

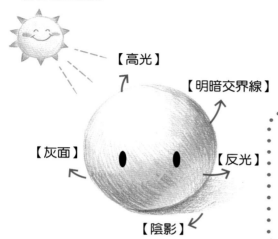

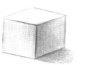

【高光】

【明暗交界線】

【灰面】

【反光】

【陰影】

無論是球體、正方體還是圓柱體，都有這幾大明暗的區分，例如高光的地方顏色最淡，明暗交界線顏色最重，灰面用做顏色的銜接，反光讓畫面更透氣，物體與地面接觸的陰影顏色最重⋯⋯同一個顏色會因這幾大明暗而在顏色上有區分，這樣畫面才會有層次。

隨著狗狗的形體上色

起稿時把動物的整體簡化成幾何形，上色時再把身體的各個部位簡化成幾何體。上色時隨著身體各部位的形狀來畫，畫出亮部、暗部和明暗交界線，整體一層層上色。

在畫狗狗時，假設陽光從左上方投來，那麼這只狗狗頭部上端的顏色最亮；陽光離得遠，身體下方的顏色相對就暗，身體被遮擋的部位顏色就越深。

畫整體時，我們第一遍先畫底色，第二遍上色加重暗部的顏色，第三遍加重明暗交界線的顏色（顏色最重），第四遍做好顏色的銜接，第五遍加重被遮擋地方的陰影⋯⋯色鉛筆畫就是這樣一層一層上色，直到整體畫面顏色飽滿。

狗狗五官的上色方法

狗狗的眼睛大多是黑棕色的瞳孔，眼白很少，所以在畫的時候要突顯狗狗眼睛的神態。

【眼睛】

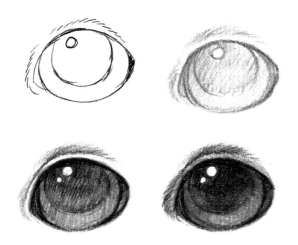

1. 畫出狗狗眼睛的輪廓線稿，留出眼睛高光的位置。
2. 用黑色和淺褐色鋪眼睛的底色。
3. 用黑色加深眼球的重色，用紅褐色疊加瞳孔的暗部顏色。
4. 繼續用黑色疊加紅褐色，加重眼睛的暗部顏色，再加重一下眼睛的輪廓線及周邊的毛髮，最後用高光筆修正一下眼睛的高光。

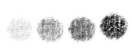

1. 畫出狗狗眼睛的輪廓線稿，留出眼睛高光的位置。
2. 用黑色和中黃色鋪眼睛的底色。
3. 用黑色加深眼球的重色，用紅褐色加深瞳孔的暗部顏色。
4. 用黑色繼續加重眼睛的暗部顏色，再加重淺褐色，在眼睛周邊疊加一點紅褐色毛髮。最後用高光筆修正一下眼睛的高光。

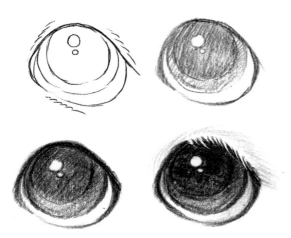

1. 畫出狗狗眼睛的輪廓線稿，留出眼睛高光的位置。
2. 用黑色鋪眼睛的底色。
3. 繼續用黑色加深眼球的重色，畫出眼睛瞳孔的明暗關係。
4. 用黑色繼續加重眼睛的暗部顏色，最後用高光筆修正一下眼睛的高光。

1. 畫出狗狗眼睛的輪廓線稿，留出眼睛高光的位置。
2. 用黑色和天藍色鋪眼睛的底色。
3. 用黑色加深眼球的重色，用深藍色加深瞳孔的暗部顏色。
4. 用黑色結合深藍色繼續加重眼睛的暗部顏色，最後用高光筆修正一下眼睛的高光。

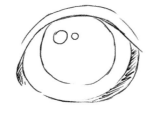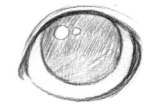

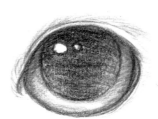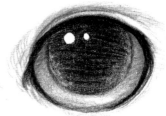

【鼻子＋嘴巴】

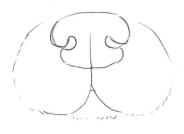
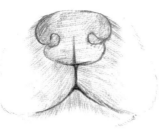

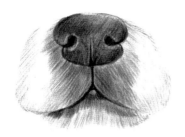
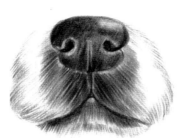

1. 畫出狗狗鼻子和嘴巴的輪廓線稿。
2. 用黑色鋪鼻子的底色。
3. 繼續用黑色加深鼻子的暗部顏色，畫出鼻子和嘴巴的明暗關係。
4. 用黑色繼續疊加重色，鼻孔顏色最重，畫出嘴邊周圍毛髮的走向，再用黑色加深一下整體輪廓線。

1. 畫出狗狗鼻子和嘴巴的輪廓線稿。
2. 用黑色鋪鼻子的底色，用紅褐色畫鼻子周邊的毛髮底色。
3. 用黑色疊加紅褐色加深鼻子的暗部顏色，再用黑色加深鼻子嘴巴的輪廓線和嘴邊毛髮的輪廓線。
4. 繼續用紅褐色結合黑色畫狗狗鼻子、嘴巴的暗部顏色，再用黑色加深一下整體的輪廓線。

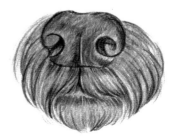

27

【耳朵】

1. 畫出狗狗耳朵的線稿輪廓線。

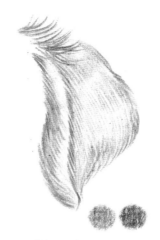

2. 用淺褐色畫狗狗耳朵的底色，用紅褐色加深畫狗狗耳朵的毛髮輪廓線。

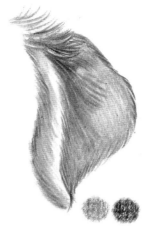

3. 用淺褐色結合熟褐色加深畫狗狗耳朵的暗部顏色，按照毛髮的生長走向來畫，畫出狗狗耳朵的厚度和毛茸茸的質感。

1. 畫出狗狗耳朵的線稿輪廓線。

2. 用紅褐色畫狗狗耳朵邊緣毛髮的底色，用肉粉色結合深灰色畫狗狗耳朵內部的底色。

3. 用黑色加深畫狗狗耳朵的毛髮輪廓線，按照毛髮的生長走向來畫，再用黑色畫狗狗耳朵內部的毛髮，畫出耳朵的深度。

1. 畫出狗狗耳朵的線稿
輪廓線。

2. 用黑色畫狗狗耳朵的
底色，為狗狗耳朵
留出一圈白色的毛
髮，表示耳朵的厚
度。

3. 用黑色繼續疊加狗狗耳朵毛
髮的暗部顏色，用紅褐色
畫狗狗耳朵白色邊緣的底
色，畫出耳朵折疊的構造
及耳朵的厚度。

1. 畫出狗狗耳朵的線稿
輪廓線。

2. 用黑色畫狗狗耳朵邊緣的
毛髮輪廓線，畫出毛茸茸
的質感，再用深灰色畫狗
狗耳朵內部的底色，再添
加一點黑色毛髮。

3. 繼續用黑色加重狗狗耳朵的
毛髮輪廓線，畫出毛茸茸的
質感，用肉粉色結合深灰色
畫耳朵內部的細節，畫出耳
朵內部的毛髮。

狗狗尾巴和爪子的上色方法

【短毛】

1. 先畫出尾巴的線稿。
2. 用淺褐色畫尾巴的毛髮底色，注意毛髮的走向，用紅褐色加深尾巴的毛髮輪廓線。
3. 繼續用淺褐色疊加尾巴的重色。
4. 用淺褐色結合深褐色畫尾巴的暗部顏色，用深褐色加重尾巴根部的毛髮顏色。

..

【捲毛】

1. 先畫出尾巴的線稿。
2. 用淺褐色按照捲毛尾巴的走向畫出尾巴的毛髮走向。
3. 用熟褐色加深尾巴的毛髮輪廓線。
4. 用淺褐色結合紅褐色畫尾巴的捲毛毛髮，用紅褐色加重捲毛的輪廓線。

【長毛】

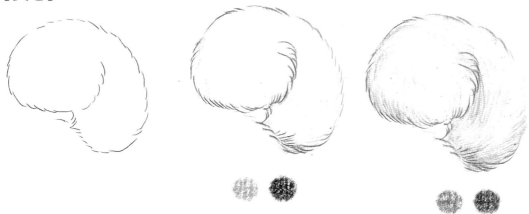

1. 畫出狗狗尾巴的線稿。
2. 用灰色畫狗狗尾巴的暗部顏色，因為是白色毛髮，所以要一層一層地疊加重色。用黑色加深尾巴的毛髮輪廓線。
3. 用深灰色繼續疊加尾巴毛髮的暗部顏色，用熟褐色加深尾巴的毛髮輪廓線。

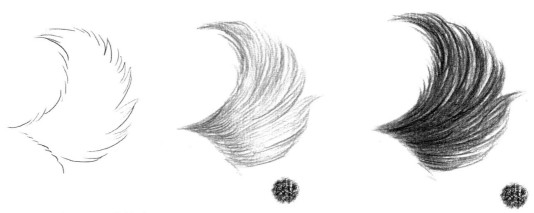

1. 先畫出尾巴的線稿。
2. 用黑色按照尾巴毛髮的走向畫出尾巴的底色，第一層的顏色不用太重，因為後續要一層層地進行疊加。
3. 用黑色繼續疊加尾巴的毛髮重色，直到尾巴顏色飽滿為止。

【爪子】

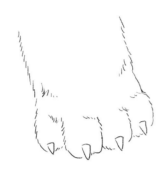

1. 畫出狗狗爪子的線稿輪廓線。

2. 先用淺褐色畫狗狗爪子的底色，再用深褐色加深狗狗的毛髮輪廓線，最後用深灰色畫爪子的指甲。

3. 繼續用淺褐色疊加狗狗爪子的底色，用深褐色加重爪子的毛髮顏色，畫出每個爪尖的輪廓線。

1. 畫出狗狗爪子的線稿輪廓線。

2. 先用深灰色畫狗狗爪子的底色，再用黑色勾畫一下爪尖的輪廓線。

3. 繼續用灰色和深灰色加深爪子的暗部顏色，再用黑色輕輕加深一下爪子毛髮的輪廓線，畫出立體效果，因為是白色毛髮，所以顏色不要太深。

狗狗毛髮的畫法

不同的動物毛髮有不同的畫法，可以針對以下幾種畫法練習動物毛髮的排線。

點點線：
短毛動物的輪廓、斑點線。

短毛線：
短毛動物的斑點排線。

長毛線1：
長毛動物的毛髮排線。

長毛線2：
長毛動物的大面積毛髮排線。

長毛線3：
長毛動物的毛髮排線，一撮一撮地畫。

捲毛線：
適合捲毛動物的排線。

短毛毛髮的畫法

【起稿】

按照箭頭方向排線，線條長短不一，分布自然。

【上色】

先用淺色畫短毛毛髮的底色。

再用深色銜接短毛毛髮的顏色。

硬毛毛髮的畫法

【起稿】

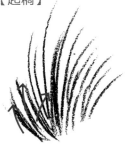

硬毛毛髮要注意用筆的力道，畫出硬毛毛髮的那種"挺"度。

【上色】

先用淺色畫短毛毛髮的底色。

再用深色銜接短毛毛髮的顏色。

長毛毛髮的畫法

【起稿】

先用長線畫好每撮毛髮的分布，再用短線畫每撮毛髮的細節。

【上色】

先用淺色畫長毛毛髮的底色，再用深色加重毛髮的髮尖，畫出漸變的線條。

捲毛毛髮的畫法

【起稿】

先用畫捲毛毛髮的線條畫出毛髮輪廓線，下筆不要太重。

【上色】

先用淺色鋪毛髮的底色，再用深色按照捲毛毛髮的畫法疊加顏色，接著按照這種畫法繼續一層一層地疊加重色。

狗狗毛色花紋的畫法

　　狗狗毛髮的上色方法：首先，鋪好底色；其次，疊加重色；最後，畫出毛髮的花紋。注意要一層一層地進行疊色，顏色不可能一步到位，要一層一層地畫，直到整體顏色飽滿為止。

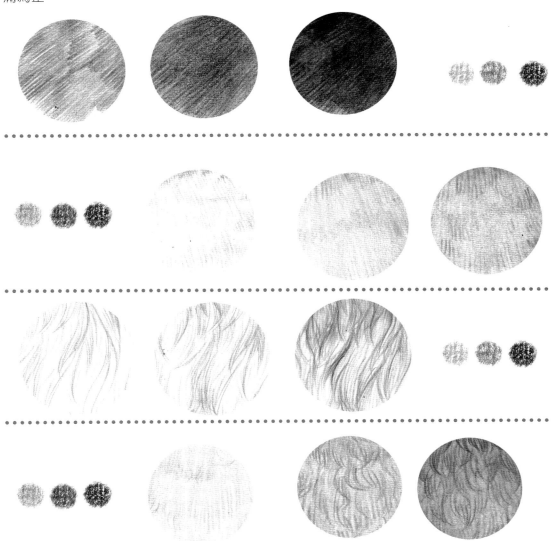

狗狗繪畫常見的顏色

眼睛

 399黑

 376熟褐

 387浅褐

 345海蓝

鼻子和嘴巴

 399黑

 326大红

 330肉粉

毛髮

 387浅褐

 378红褐

 376熟褐

 380深褐

 383土黄

 397深灰

 396灰

 399黑

陰影

 344普藍

 341群青

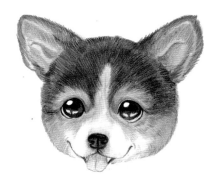

第 3 章 小 型 犬 篇

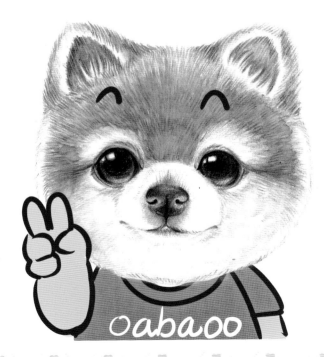

吉娃娃犬

【繪畫小要點】

1. 吉娃娃的眼睛和耳朵特別大，有小小的鼻子和尖尖的嘴巴，畫的時候要抓住整體的比例來畫。

2. 注意要把眼睛細節刻畫出來，眼睛水汪汪的會讓畫面更加可愛精緻。

【準備顏色】

330 肉粉　387 淺褐

378 紅褐　376 熟褐

397 深灰　399 黑

344 普藍　341 群青

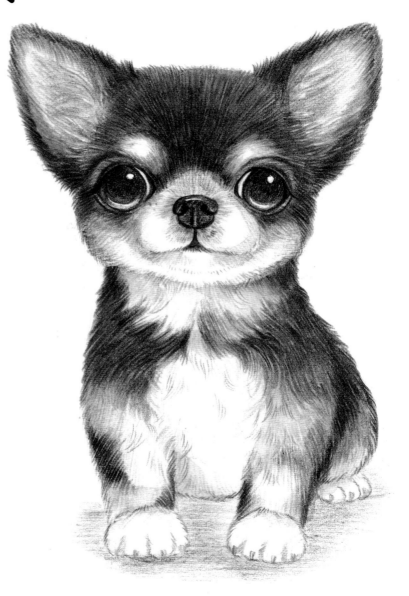

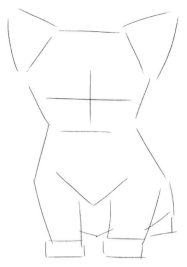

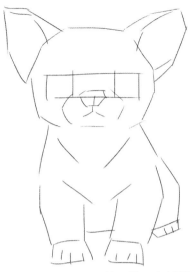

01 先用直線輕輕地標出吉娃娃犬整體的大致輪廓,定出五官及身體的輔助線,勾勒出狗狗的整體動態。

02 用短直線繼續勾勒細節,進一步刻畫狗狗各個部位的輪廓,將線稿整體勾勒準確。

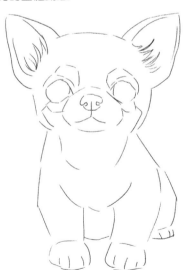

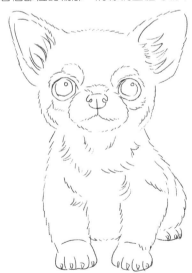

03 狗狗大體輪廓勾勒好後,開始刻畫細節,畫出狗狗的五官和耳朵的形狀,畫出狗狗爪子的細節。

04 狗狗線稿整體畫好後,用橡皮輕輕擦淡一下線稿,擦掉之前的輔助線,用畫短毛毛髮的線條畫出狗狗毛髮的輪廓線,畫出毛茸茸的效果。

【上色】

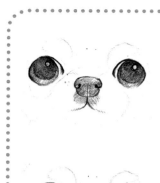

用黑色畫出狗狗眼睛瞳孔的底色,再用黑色畫出鼻子的底色。

繼續用黑色加重瞳孔暗部的顏色,用黑色加重鼻子的輪廓線。

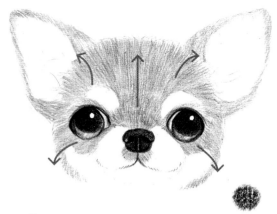

05 按照上圖中的箭頭方向用黑色畫出狗狗頭部毛髮的走向,注意留出白色毛髮的位置。

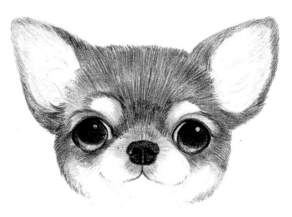

06 繼續用黑色加深狗狗頭部毛髮的暗部顏色,在白色毛髮的暗部位置疊加一點淺褐色。

07 繼續用黑色加重狗狗頭部毛髮的重色,再用熟褐色加深白色毛髮的暗部顏色,用黑色在狗狗耳朵內部輕輕地畫一些毛髮。

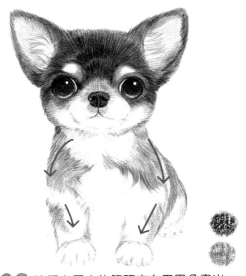

08 按照上圖中的箭頭方向用黑色畫出狗狗身體毛髮的走向,用深灰色畫出白色毛髮的走向。

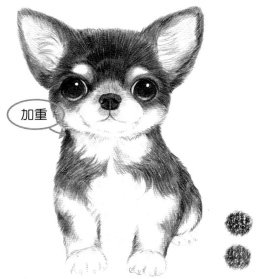

09 繼續用黑色疊加畫出狗狗身體毛髮的暗部顏色,再疊加熟褐色,畫出黃色毛髮的顏色。

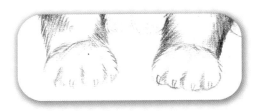

出狗狗爪子的細節,畫出爪尖。

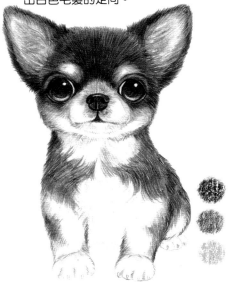

10 繼續用黑色結合紅褐色加深畫出狗狗整體毛髮的顏色,在耳朵內部疊加一點肉粉色。

耳朵是有厚度的,用深色加深耳朵根部的重色,讓耳朵更有立體感。

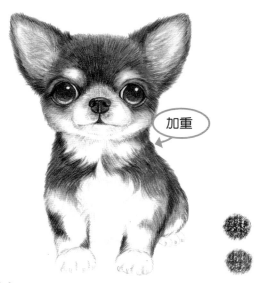

加重

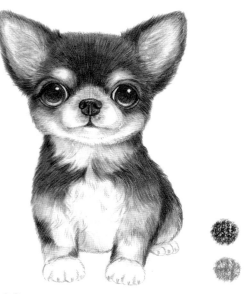

11 繼續用黑色結合熟褐色加重狗狗整體毛髮的暗部顏色，被遮擋的部位顏色最深。

12 用黑色繼續疊加重色，再用深灰色畫出狗狗白色毛髮的暗部顏色，讓狗狗整體立體起來，直到畫面顏色飽滿。

吉娃娃的眼睛特別大，鼻子很小，要畫出五官的細節，用高光筆點出眼睛的高光點。

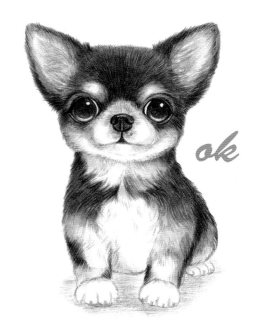

ok

13 狗狗整體顏色飽滿後，用普藍色和群青色疊加畫一層淡淡的陰影，讓畫面整體更飽滿。

西施犬

【準備顏色】

326 大紅　387 淺褐

378 紅褐　376 熟褐

397 深灰　399 黑

【繪畫小要點】

1. 西施犬的毛髮又長又亮，起稿時應畫出毛髮之間的分布，上色時應畫出每撮毛髮的明暗關係。
2. 刻畫五官的細節，讓畫面整體更加精緻。

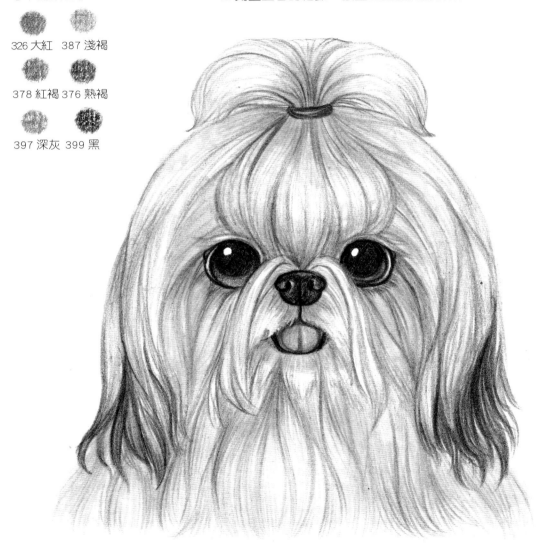

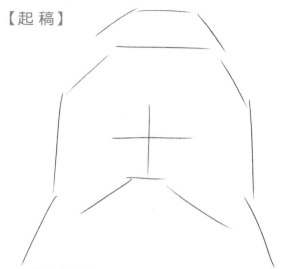

01 先用直線輕輕地標出西施犬整體的大致輪廓，定出五官及身體的輔助線，勾勒出狗狗整體的動態。

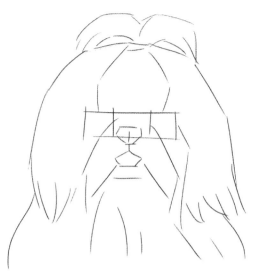

02 用短直線繼續勾勒細節，進一步刻畫狗狗五官和頭部的輪廓，將線稿整體勾勒準確。

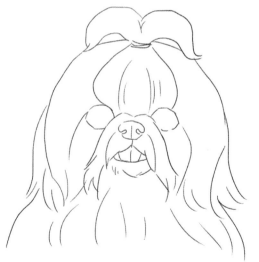

03 狗狗頭部大體輪廓勾勒好後，開始刻畫細節，畫出狗狗五官和耳朵的形狀，以及辮子的大致位置。

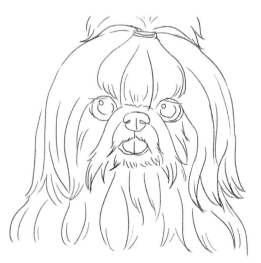

04 狗狗線稿整體畫好後，用橡皮輕輕擦淡一下線稿，擦掉之前的輔助線，用畫長毛毛髮的線條畫出狗狗毛髮的輪廓線，畫出西施犬長毛毛髮的特色。

【上色】

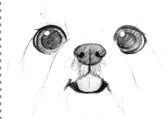

用黑色畫出狗狗眼睛和鼻子的底色，用大紅色畫出舌頭的底色。

繼續用黑色加深畫狗狗眼睛瞳孔的暗部顏色，加重鼻子的輪廓線，用大紅色加重舌頭的暗部顏色。

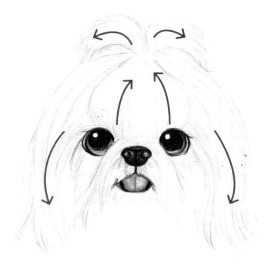

05 按照上圖中的箭頭方向用淺褐色畫出狗狗頭部毛髮的走向，注意狗狗辮子的毛髮分布。

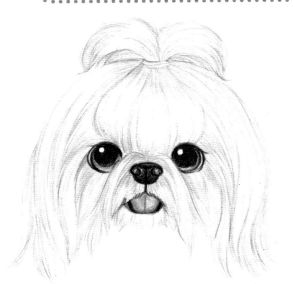

06 用深灰色疊加狗狗頭部毛髮的輪廓線，注意長毛毛髮的分布。

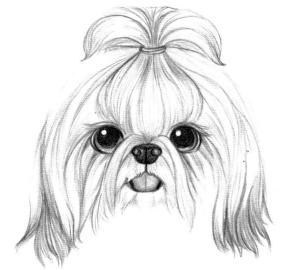

07 用熟褐色加深狗狗頭部毛髮的暗部顏色，毛髮根部的顏色要重下去，一撮一撮來畫。

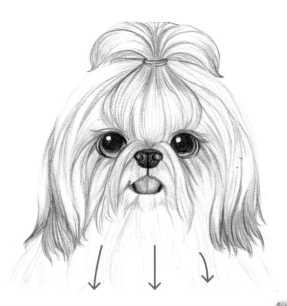

08 用淺褐色按照上圖中的箭頭方向
畫出狗狗身體毛髮的走向分布。

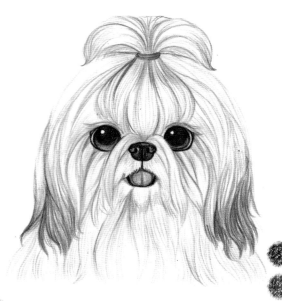

09 用黑色結合熟褐色來加深狗狗眼睛
的底色,加深狗狗整體毛髮的暗部
顏色。用大紅色畫出狗狗辮子的皮
筋顏色。

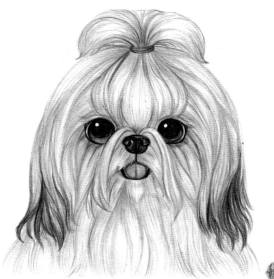

10 用紅褐色和淺褐色疊加畫出狗狗整體
毛髮的亮部顏色,讓顏色飽滿起來。

西施狗狗的毛髮
很長,耳朵部位
的毛髮分布要自
然,要一撮一撮
來畫。

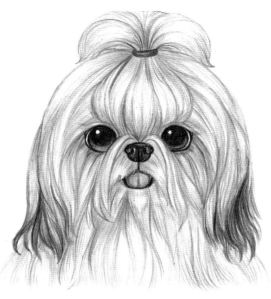

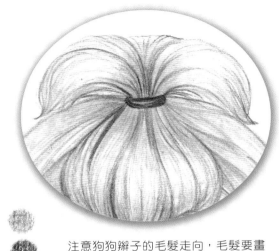

注意狗狗辮子的毛髮走向，毛髮要畫出立體感，畫出亮部和暗部的顏色，每撮毛髮都有最亮和最暗的顏色。

11 繼續用淺褐色結合熟褐色疊加畫出狗狗整體毛髮的重色，用黑色加重狗狗耳朵的深色毛髮。

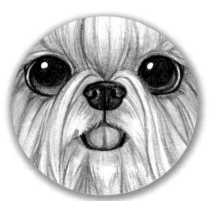

注意狗狗五官的細節，用高光筆點出眼睛的高光點。長毛毛髮從鼻子的周圍開始，線條之間的過渡要自然。

ok

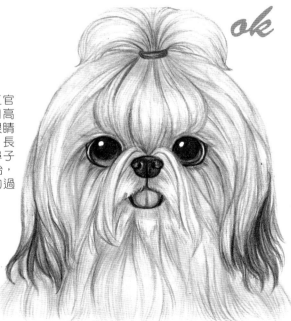

12 繼續用淺褐色和深灰色疊加畫出狗狗整體毛髮的顏色，用黑色加重毛髮輪廓線，直到整體畫面顏色飽滿為止。

蝴蝶犬

【繪畫小要點】

1. 蝴蝶犬的耳朵是它的一大特色，兩隻耳朵垂著長長的毛髮就像蝴蝶一樣，畫的時候要突顯這個特色。

2. 注意毛髮顏色之間的銜接過渡要自然，不要太生硬。

【準備顏色】

387 淺褐　378 紅褐

376 熟褐　397 深灰

399 黑　　344 普藍

341 群青

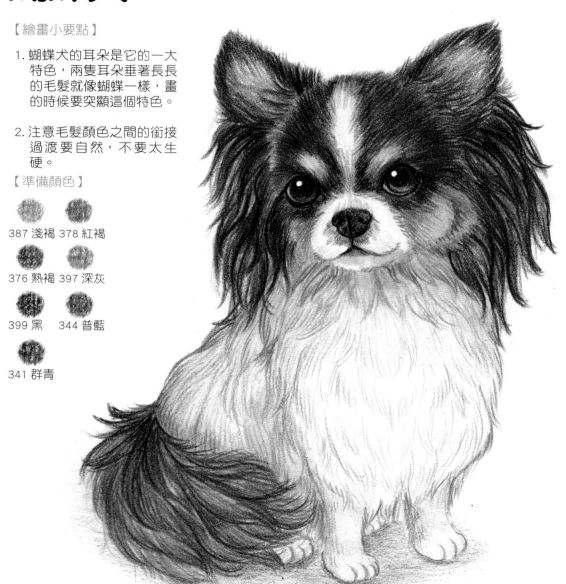

48

01 先用直線輕輕地標出蝴蝶犬整體的大致輪廓，定出五官及身體的輔助線，勾勒出狗狗整體的動態。

02 用短直線繼續勾勒細節，進一步刻畫狗狗各個部位的輪廓，將線稿整體勾勒準確。

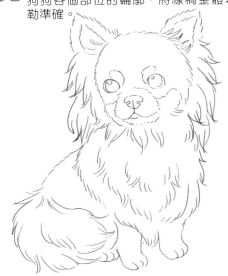

03 狗狗大體輪廓勾勒好後，開始刻畫細節，畫出狗狗五官和耳朵的形狀，再畫出狗狗尾巴和爪子的細節。

04 狗狗線稿整體畫好後，用橡皮輕輕擦淡線稿，擦掉之前的輔助線，用畫長毛毛髮的線條畫出狗狗毛髮的輪廓線，畫出毛茸茸的效果。

【上色】

用黑色畫出狗狗眼睛和鼻子的底色，留出眼睛的高光。

繼續用黑色加重眼睛和鼻子的暗部顏色。

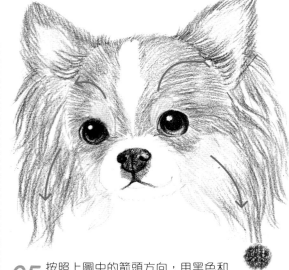

05 按照上圖中的箭頭方向，用黑色和淺褐色畫出狗狗毛髮的走向，留出白色毛髮的位置。

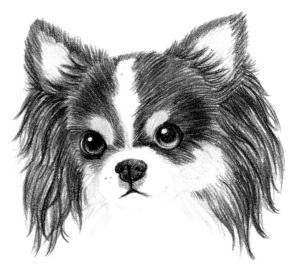

06 用黑色繼續加重狗狗頭部毛髮的暗部顏色。

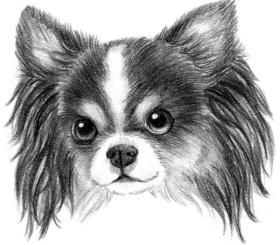

07 用紅褐色加深狗狗頭部黃色毛髮的暗部顏色，注意毛髮線條的過渡要自然。

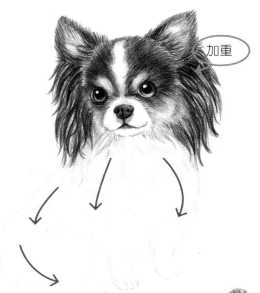

加重

08 按照上圖中的箭頭方向用深灰色畫出狗狗身體毛髮的走向。

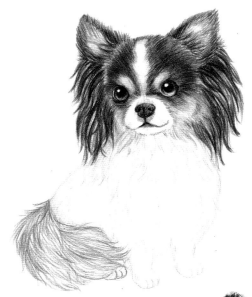

09 用黑色畫出狗狗尾巴的毛髮底色，注意每撮毛髮的分布，一撮一撮來畫。

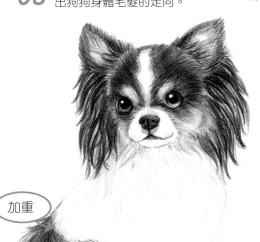

加重

10 繼續用黑色加深狗狗尾巴的暗部顏色，再用黑色加深一下狗狗毛髮的輪廓線。

先用黑色畫尾巴底色，畫出毛髮之間的分布銜接，再用黑色從毛髮根部開始加重顏色，畫出長毛毛髮的分布。

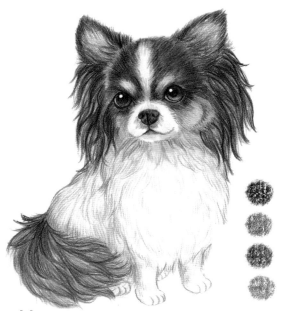

注意狗狗臉部毛髮顏色之間的銜接要自然，注意淺色和深色毛髮之間的過渡。畫出五官的細節，用高光筆點出眼睛的高光點。

11 用黑色結合紅褐色、熟褐色加深狗狗頭部毛髮的暗部顏色，用深灰色加重狗狗身體白色毛髮的暗部顏色，用黑色加深狗狗整體毛髮的輪廓線，再加深一下尾巴根部的重色。

狗狗的耳朵是有厚度的，從耳朵根部加重顏色，畫出耳朵內部的毛髮。

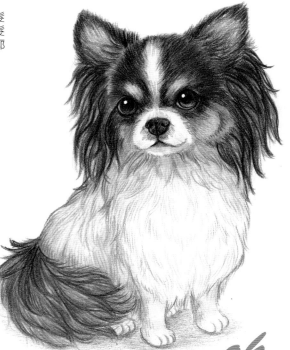

12 狗狗整體顏色飽滿後，用普藍色和群青色疊加畫一層淡淡的陰影，讓畫面整體更加飽滿。

ok

泰迪犬

【繪畫小要點】

1. 泰迪犬的捲毛毛髮是繪畫時的難點，起稿時畫出每撮毛髮的走向，先上底色，再加深毛髮的輪廓線，再一層一層疊加顏色。

2. 注意泰迪狗狗的毛髮顏色不要太鮮艷，飽和度要低一點，這樣會顯得更加真實自然。

【準備顏色】

326 大紅　387 淺褐

378 紅褐　376 熟褐

380 深褐　399 黑

344 普藍　341 群青

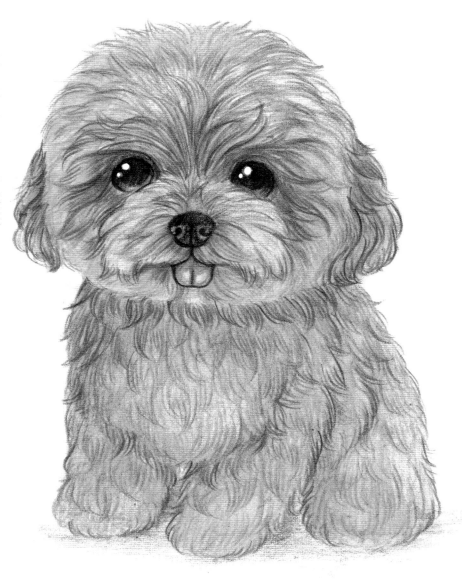

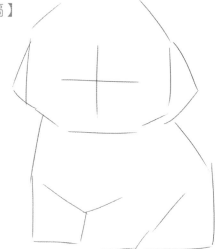

01 先用直線輕輕地標出泰迪犬整體的大致輪廓，定出五官及身體的輔助線，勾勒出狗狗整體的動態。

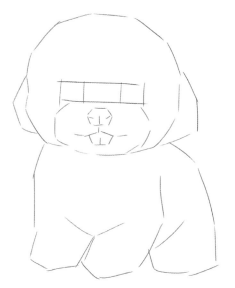

02 用短直線繼續勾勒細節，進一步刻畫狗狗各個部位的輪廓，將線稿整體勾勒準確。

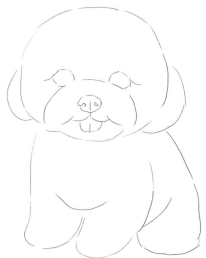

03 狗狗大體輪廓勾勒好後，開始刻畫細節，畫出狗狗五官和耳朵的形狀並畫出狗狗的四肢。

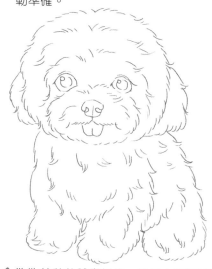

04 狗狗線稿整體畫好後，用橡皮輕輕擦淡一下線稿，擦掉之前的輔助線，用畫捲毛毛髮的線條畫出狗狗毛髮的輪廓線，畫出毛茸茸的效果。

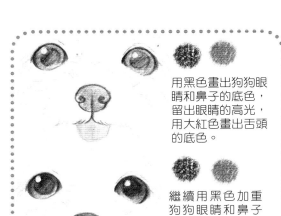

用黑色畫出狗狗眼睛和鼻子的底色，留出眼睛的高光，用大紅色畫出舌頭的底色。

繼續用黑色加重狗狗眼睛和鼻子的暗部顏色，用大紅色加深舌頭的輪廓線。

05 按照上圖中的箭頭方向用淺褐色畫出狗狗頭部毛髮的底色。

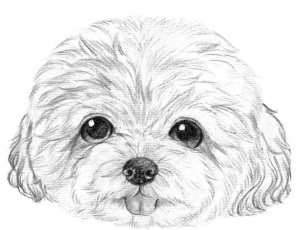

06 用紅褐色加深畫出狗狗頭部毛髮的分布，一撮一撮來畫，注意毛髮的走向。

07 用淺褐色結合紅褐色疊加畫出狗狗頭部的毛髮顏色，從眼睛周圍開始疊加重色。

55

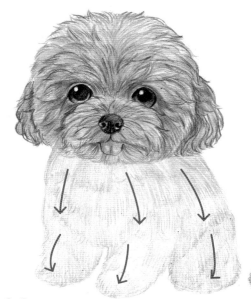

08 按照上圖中的箭頭方向用淺褐色畫出狗狗身體毛髮的走向。

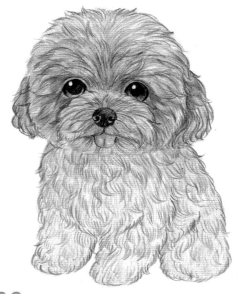

09 用熟褐色加深狗狗身體毛髮的輪廓線，畫出捲毛毛髮的分布。

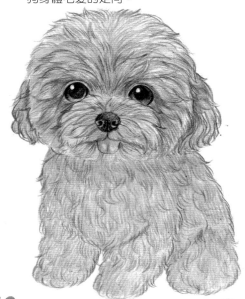

10 用淺褐色疊加畫出狗狗身體的顏色。

加重

11 用深灰色加深狗狗身體毛髮的暗部顏色，注意被遮擋的部位顏色最深。

加重

12 用紅褐色疊加熟褐色加深狗狗整體毛髮的暗部顏色，用黑色加重狗狗五官的重色，再加深一下狗狗整體的毛髮輪廓線。

13 繼續用紅褐色疊加熟褐色畫出狗狗整體毛髮的顏色，讓顏色飽滿起來。

泰迪狗狗的毛髮從鼻子周圍開始畫，一撮一撮地分布出各個部位捲毛毛髮的走向，用高光筆點出眼睛的高光點。

14 狗狗整體顏色飽滿後，用普藍色和群青色疊加畫一層淡淡的陰影，讓畫面整體更飽滿。

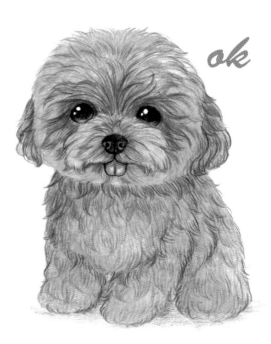

ok

臘腸犬

【準備顏色】

387 淺褐 378 紅褐 376 熟褐 399 黑

341 群青 344 普藍

【繪畫小要點】

1. 臘腸狗狗起稿時要抓住它的特點來畫，如大大的耳朵、長長的身體和短短的腿。

2. 整體毛髮上色時要隨著狗狗身體的走向來畫，線條之間的過渡要自然。

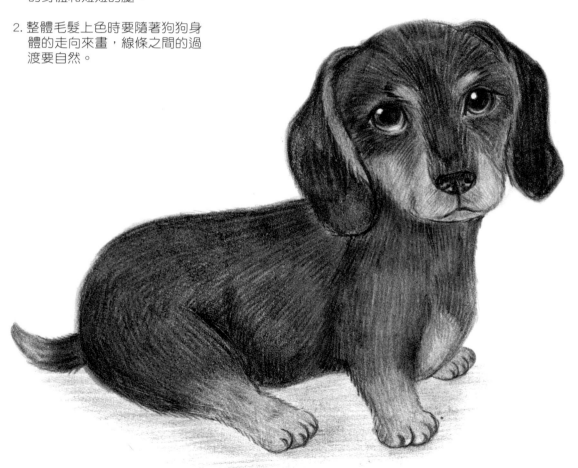

【起 稿】

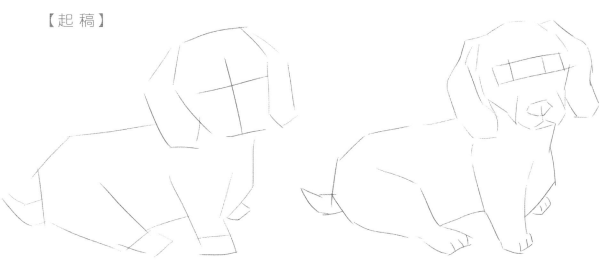

01 先用直線輕輕地標出臘腸犬整體的大致輪廓，定出五官及身體的輔助線，勾勒出狗狗整體的動態。

02 用短直線繼續勾勒細節，進一步刻畫狗狗各個部位的輪廓，將線稿整體勾勒準確。

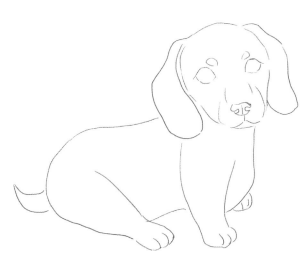

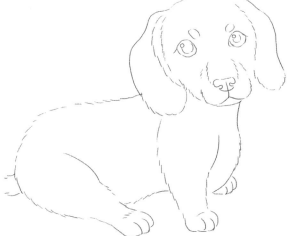

03 狗狗大體輪廓勾勒好後，開始刻畫細節，畫出狗狗五官和耳朵的形狀，並畫出狗狗爪子的細節。

04 狗狗線稿整體畫好後，用橡皮輕輕擦淡一下線稿，擦掉之前的輔助線，用畫短毛毛髮的線條畫出狗狗毛髮的輪廓線，畫出毛茸茸的效果。

【上色】

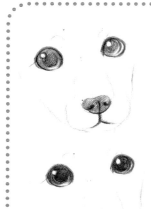

用黑色畫出狗狗眼睛和鼻子的底色，留出眼睛的高光。

繼續用黑色加重狗狗眼睛和鼻子的暗部顏色。

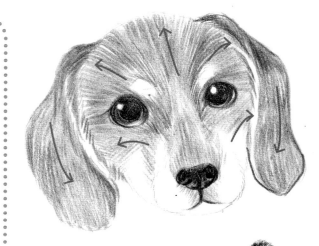

05 按照上圖中的箭頭方向用黑色畫出狗狗頭部毛髮的走向。

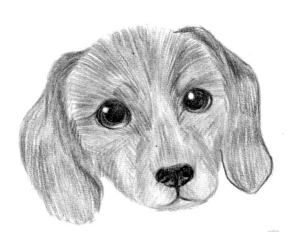

06 用淺褐色畫出狗狗頭部黃色毛髮的底色，用紅褐色加深黃色毛髮的暗部顏色。

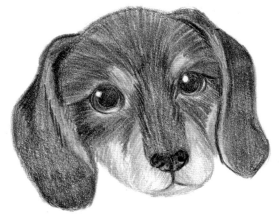

07 繼續用黑色加重狗狗頭部毛髮的暗部顏色，被遮擋的部位顏色要重一些。

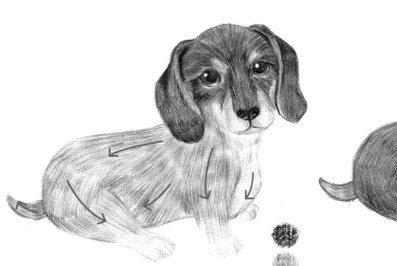

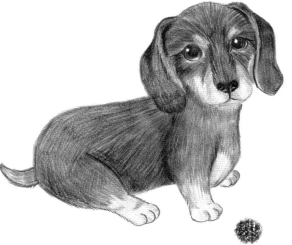

08 按照上圖中的箭頭方向用黑色和淺褐色畫出狗狗身體毛髮的走向。

09 用黑色加重狗狗身體的暗部顏色，用熟褐色加深狗狗身體黃色毛髮的暗部顏色，用黑色加深整體毛髮輪廓線。

加重

10 繼續用黑色和熟褐色疊加畫出狗狗整體毛髮的暗部顏色，注意被遮擋的部位顏色要加重。

狗狗的耳朵是有厚度的，耳朵根部的顏色應重一些。

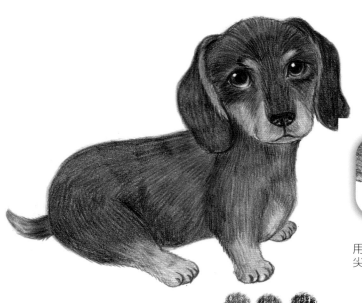

用黑色加深狗狗的毛髮輪廓線，畫出爪尖，讓畫面更精緻。

11 用紅褐色結合熟褐色加深狗狗黃色毛髮的暗部顏色，用黑色加重狗狗整體毛髮的暗部顏色，直到畫面顏色飽滿為止。

注意臘腸狗狗的眼睛和鼻子的距離，畫出五官的細節，用高光筆點出眼睛的高光點。

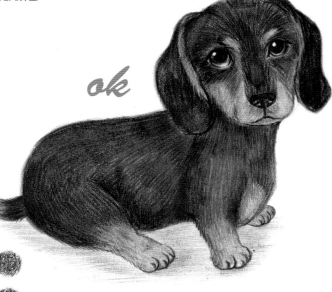

12 狗狗整體顏色飽滿後，用普藍色和群青色疊加畫一層淡淡的陰影，讓畫面整體更飽滿。

約克夏犬

【繪畫小要點】

1. 要抓住約克夏狗狗的耳朵特點，長毛毛髮要一撮一撮來畫。

2. 狗狗的毛髮顏色很漂亮，上色時要一層一層地疊加顏色，灰色毛髮部位要畫出明暗關係。

【準備顏色】

326 大紅　392 棗紅　387 淺褐

378 紅褐　341 群青　397 深灰

399 黑　344 普藍　341 群青

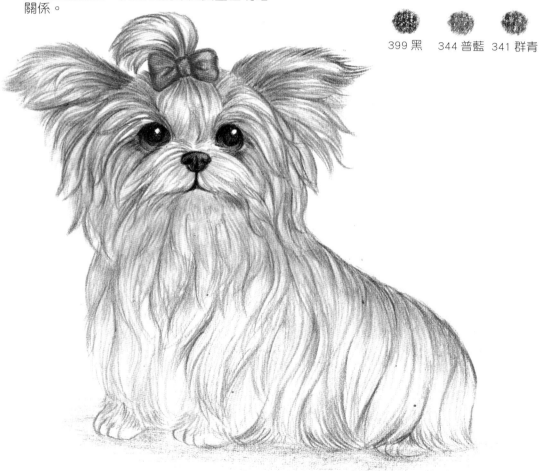

63

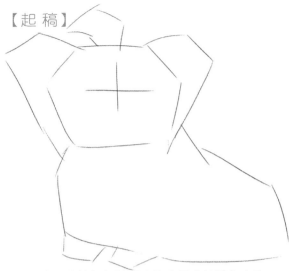

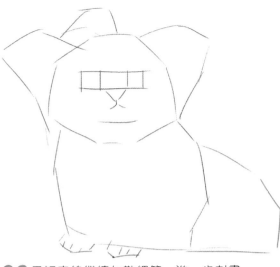

01 先用直線輕輕地標出約克夏犬整體的大致
輪廓,定出五官及身體的輔助線,勾勒出
狗狗整體的動態。

02 用短直線繼續勾勒細節,進一步刻畫
狗狗各個部位的輪廓,將線稿整體勾
勒準確。

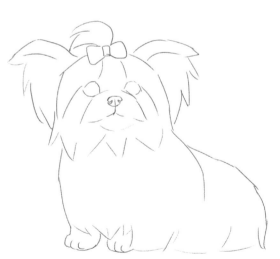

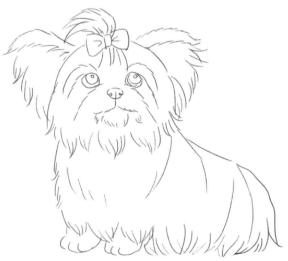

03 狗狗大體輪廓勾勒好後,開始刻畫細節,畫
出狗狗五官和耳朵的形狀,畫出狗狗爪子的
細節,以及狗狗的辮子。

04 狗狗線稿整體畫好後,用橡皮輕輕擦淡
線稿,擦掉之前的輔助線,用畫長毛毛
髮的線條,並畫出狗狗毛髮的輪廓線,
畫出毛茸茸的效果。

【上色】

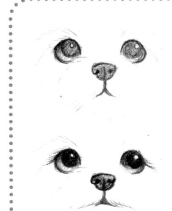

用黑色畫出狗狗眼睛和鼻子的底色，留出眼睛的高光。

繼續用黑色加重狗狗眼睛和鼻子的暗部顏色，加重輪廓線。

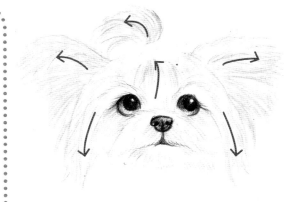

05 按照上圖中的箭頭方向用淺褐色畫出狗狗頭部毛髮的走向。

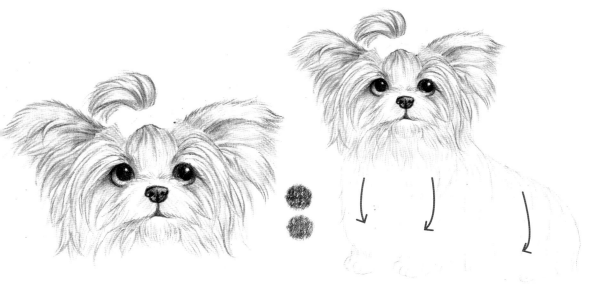

06 用紅褐色畫狗狗頭部毛髮的暗部顏色，從狗狗五官周圍開始加深毛髮根部的顏色，用熟褐色加深狗狗的毛髮輪廓線。

07 按照上圖中的箭頭方向用深灰色畫出狗狗身體毛髮的走向。

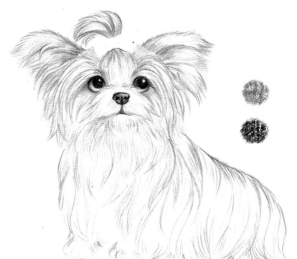

08 用深灰色繼續疊加畫出狗狗身體毛髮的暗部顏色，用黑色加深狗狗身體毛髮的輪廓線。

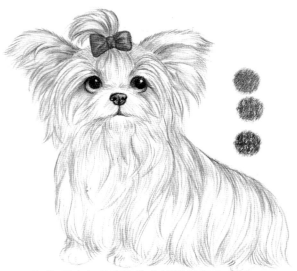

09 用大紅色畫狗狗的蝴蝶結顏色，用紅褐色和熟褐色疊加畫出狗狗身體毛髮的暗部顏色，長毛毛髮要一撮一撮來畫。

約克夏狗狗的毛髮顏色特別漂亮，要一層一層地疊加顏色，畫出毛髮的亮度。

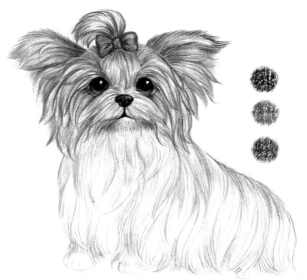

10 用黑色加深狗狗眼睛的暗部顏色，用棗紅色加重蝴蝶結的輪廓線，用熟褐色疊加畫出狗狗頭部毛髮的暗部顏色，耳朵根部的顏色要重一些。

狗狗蝴蝶結的明暗關係也要畫出來。

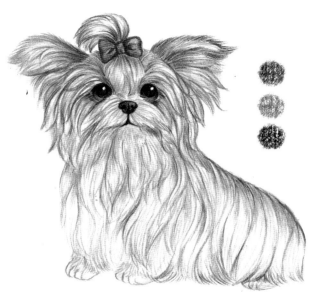

約克夏狗狗的耳朵也是它的一大特點，畫的時候從耳朵根部的顏色開始加重，一撮一撮來畫，注意毛髮之間的分布要自然。

11 繼續用熟褐色疊加狗狗頭部毛髮的暗部顏色，用深灰色加重身體毛髮的暗部顏色，用黑色加重狗狗整體的毛髮輪廓線，直到狗狗整體顏色飽滿為止。

約克夏狗狗的眼睛和鼻子的比例要畫準，毛髮要從五官開始分布，用高光筆點出眼睛的高光點。

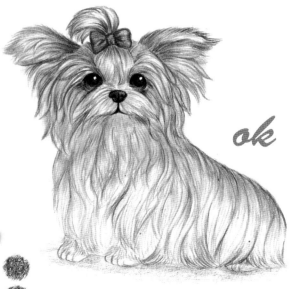

ok

12 狗狗整體顏色飽滿後，用普藍色和群青色疊加畫一層淡淡的陰影，讓畫面整體更飽滿。

博美犬

【繪畫小要點】

378 紅褐　396 灰　397 深灰　399 黑

344 普藍　341 群青

1. 博美狗狗整體圓圓的，有的狗狗毛髮會
 被修飾成圓圓的形狀，顯得十分可愛，
 所以畫的時候要突顯狗狗的可愛。

2. 白色毛髮的狗狗上色時要注意顏色不能
 畫過，要從淺色一層一層疊加，直到整
 體被塑造得完整立體。

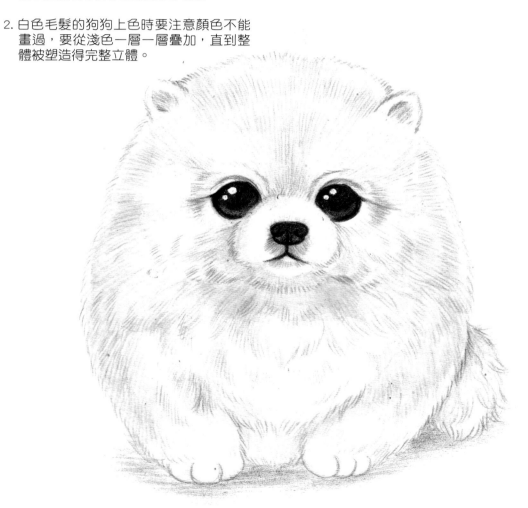

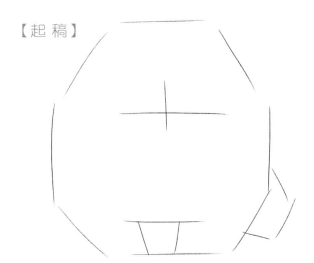

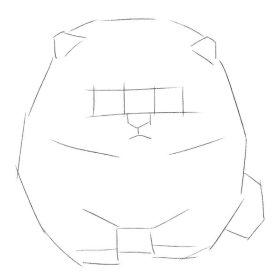

01 先用直線輕輕地標出博美犬整體的大致輪廓，
定出五官及身體的輔助線，勾勒出狗狗整體的
動態。

02 用短直線繼續勾勒細節，進一步刻畫狗狗
各個部位的輪廓，將線稿整體勾勒準確。

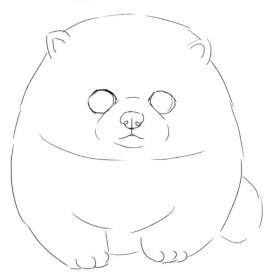

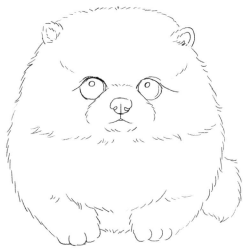

03 狗狗大體輪廓勾勒好後，開始刻畫細節，畫
出狗狗五官和耳朵的形狀，並畫出狗狗的四
肢。

04 狗狗線稿整體畫好後，用橡皮輕輕擦淡線
稿，擦掉之前的輔助線，用畫短毛毛髮的
線條畫出狗狗毛髮的輪廓線，畫出毛茸茸
的效果。

【上色】

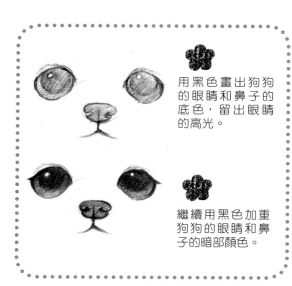

用黑色畫出狗狗的眼睛和鼻子的底色，留出眼睛的高光。

繼續用黑色加重狗狗的眼睛和鼻子的暗部顏色。

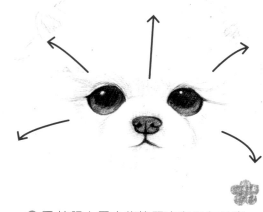

05 按照上圖中的箭頭方向用灰色畫出狗狗頭部毛髮的走向，因為畫的是白色毛髮的狗狗，所以顏色不要太深。

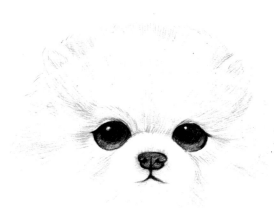

06 用深灰色繼續疊加畫出狗狗頭部的毛髮，一層一層疊加重色。

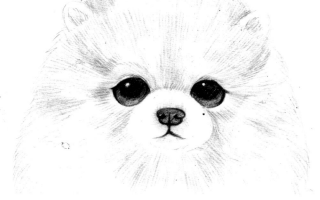

07 繼續用深灰色疊加重色，從狗狗眼睛周圍開始疊加重色，畫出明暗關係。

08 按照上圖中的箭頭方向用灰色畫出
狗狗身體毛髮的走向。

09 用深灰色繼續疊加畫出狗狗整體
毛髮的暗部顏色，在狗狗眼睛裡
疊加一點紅褐色。

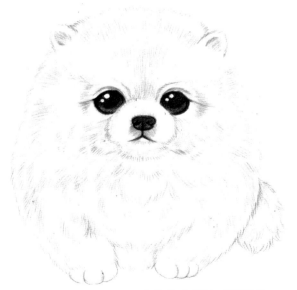

10 用深灰色繼續疊加狗狗整體的毛髮顏色，
畫出一撮撮毛髮的輪廓，畫出狗狗毛茸茸
的質感。

白色毛髮的狗狗要從淺
色一層層疊加重色，主
要是毛髮之間的分布，
畫出一撮撮的質感。

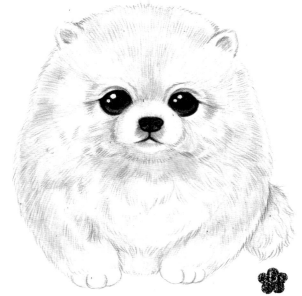

被遮擋部位的顏色要重下去，比如尾巴的根部就可以適當加重。

狗狗耳朵內部也疊加一點重色，以增加立體感。

11 繼續用深灰色疊加狗狗整體的毛髮顏色，再用普藍色疊加狗狗被遮擋的部位，用黑色加深狗狗整體的毛髮輪廓線。

博美狗狗的眼睛比較大，要畫出圓圓的眼睛，突顯狗狗的可愛。

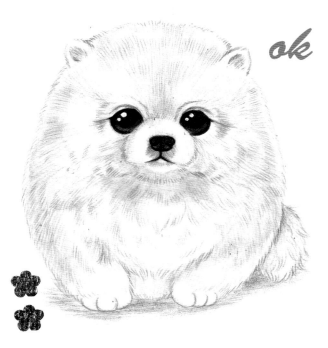

ok

12 狗狗整體顏色飽滿後，用普藍色和群青色疊加畫一層淡淡的陰影，讓畫面整體更飽滿。

第 4 章　中型犬篇

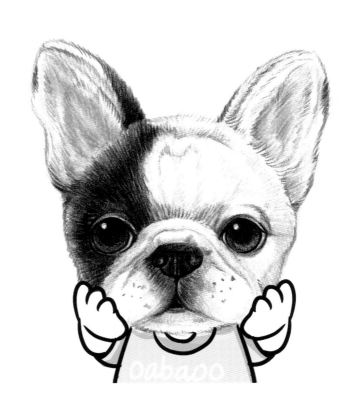

鬥牛犬

【繪畫小要點】

1. 鬥牛犬的最大特點是它臉上有皺褶，但是又不像沙皮狗的皺褶那麼多，起稿時要畫出適當的皺褶，還要畫出狗狗大大的耳朵。

2. 畫黃色毛髮的狗狗時，注意顏色不要太鮮艷，用飽和度低的顏色來塑造毛髮，讓畫面更加寫實自然。

 330 肉粉　 383 土黃

 387 淺褐　378 紅褐

 376 熟褐　 399 黑

 344 普藍　 341 群青

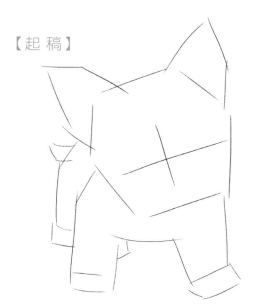

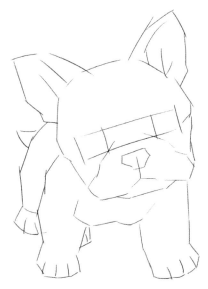

01 先用直線輕輕地標出鬥牛犬整體的大致輪廓，定出五官及身體的輔助線，勾勒出狗狗整體的動態。

02 用短直線繼續勾勒細節，進一步刻畫狗狗各個部位的輪廓，將線稿整體勾勒準確。

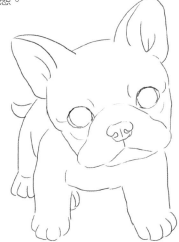

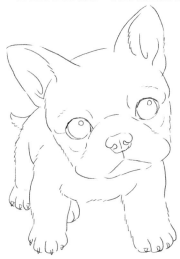

03 狗狗大體輪廓勾勒好後，開始刻畫細節，畫出狗狗的五官和耳朵的形狀，並畫出狗狗的四肢。

04 狗狗線稿整體畫好後，用橡皮輕輕擦淡線稿，擦掉之前的輔助線，用畫短毛毛髮的線條畫出狗狗毛髮的輪廓線，畫出毛茸茸的效果。

【上色】

用黑色畫出狗狗眼睛和鼻子的底色，留出眼睛的高光。

繼續用黑色加重狗狗眼睛和鼻子的暗部顏色。

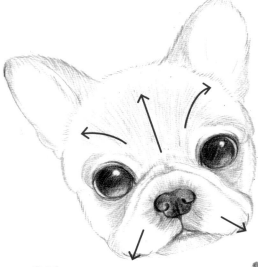

05 按照上圖中的箭頭方向用淺褐色畫出狗狗頭部毛髮的走向。

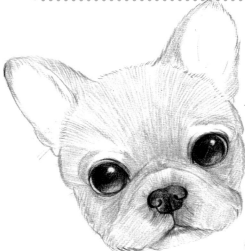

06 用淺褐色結合紅褐色，加深狗狗頭部毛髮的暗部顏色。

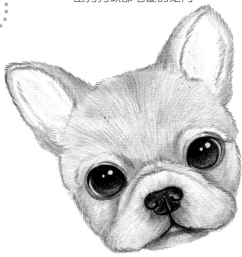

07 繼續用淺褐色疊加，畫出狗狗頭部毛髮的暗部顏色，在耳朵內部疊加一點肉粉色，用黑色加深狗狗頭部整體的毛髮輪廓線，並畫出狗狗臉部的皺褶。

76

08 按照上圖中的箭頭方向用淺褐色畫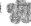
出狗狗身體毛髮的走向。

09 用紅褐色疊加，畫出狗狗身體
毛髮的暗部顏色。

10 繼續用淺褐色疊加狗狗身體毛髮的暗部顏
色，注意被遮擋的部位顏色最重。

11 用紅褐色疊加狗狗整體毛髮的
暗部顏色。

 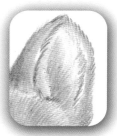

畫出狗狗耳朵內部的細節，可以從耳根處加重顏色，讓耳朵凹進去，以增加立體感。

狗狗爪子的輪廓要畫出來，並畫出爪子的明暗關係。

12 用土黃色和淺褐色繼續疊加，畫出狗狗整體的毛髮顏色，用熟褐色加深被遮擋的部位，用黑色加深狗狗整體的毛髮輪廓線，在耳朵內部用肉粉色加重耳根處的顏色。

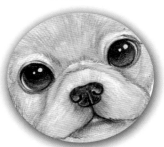

鬥牛犬的五官特點要畫出來，臉上的皺褶明暗關係也要畫出來。

13 狗狗整體顏色飽滿後，用普藍色和群青色疊加，畫一層淡淡的陰影，讓畫面整體更飽滿。

比格犬

【繪畫小要點】

1. 比格犬的耳朵非常大，起稿時要抓住這
 個特點，還有眼睛附近的皺褶細節也要
 刻畫出來。

2. 不同部位的毛髮顏色之間銜接要自然，
 畫出狗狗的明暗關係。

【準備顏色】

387 淺褐　378 紅褐　376 熟褐

396 灰　　397 深灰　399 黑

341 群青　344 普藍

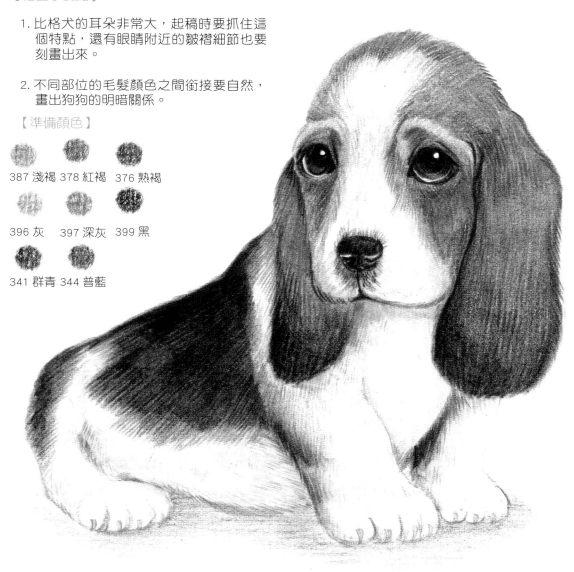

79

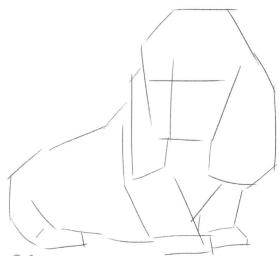

01 先用直線輕輕地標出比格犬整體的大致輪廓，定出五官及身體的輔助線，勾勒出狗狗整體的動態。

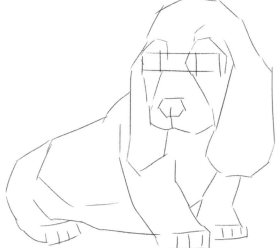

02 用短直線繼續勾勒細節，進一步刻畫狗狗各個部位的輪廓，將線稿整體勾勒準確。

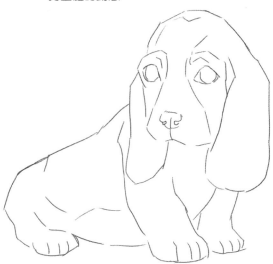

03 狗狗大體輪廓勾勒好後，開始刻畫細節，畫出狗狗的五官和耳朵的形狀，並畫出狗狗爪子的細節。

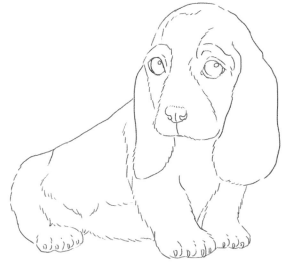

04 狗狗線稿整體畫好後，用橡皮輕輕擦淡線稿，擦掉之前的輔助線，用畫短毛毛髮的線條畫出狗狗毛髮的輪廓線，畫出毛茸茸的效果。

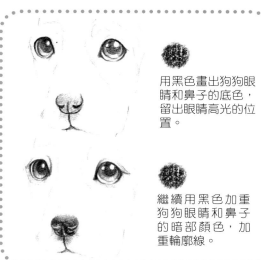

用黑色畫出狗狗眼睛和鼻子的底色，留出眼睛高光的位置。

繼續用黑色加重狗狗眼睛和鼻子的暗部顏色，加重輪廓線。

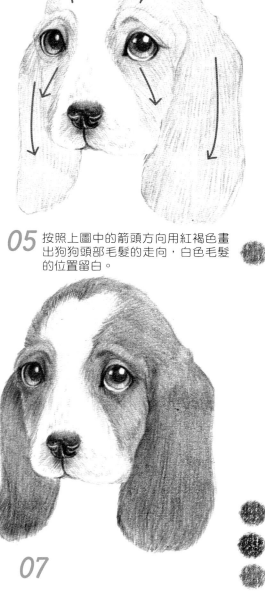

05 按照上圖中的箭頭方向用紅褐色畫出狗狗頭部毛髮的走向，白色毛髮的位置留白。

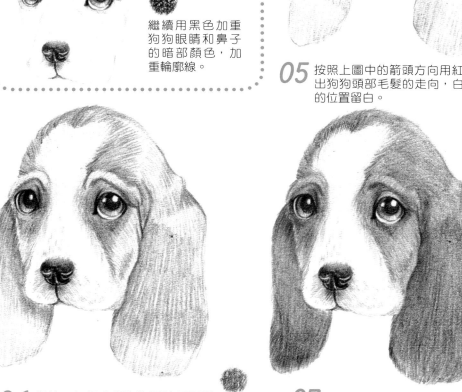

06 繼續用紅褐色從狗狗眼睛周圍開始疊加重色，用灰色畫狗狗頭部白色毛髮的暗部顏色。

07

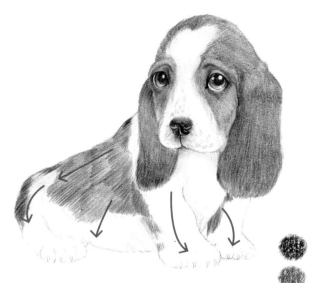

08 按照上圖中的箭頭方向用黑色和紅褐色疊加狗狗身體毛髮的走向，把白色毛髮的位置留出來。

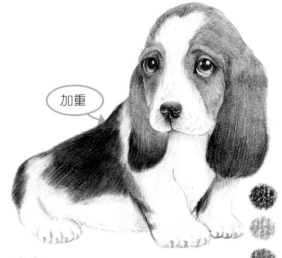

加重

09 用黑色繼續加重狗狗身體黑色毛髮的暗部顏色，用灰色疊加狗狗白色毛髮的暗部顏色，注意被遮擋的部位顏色最深。

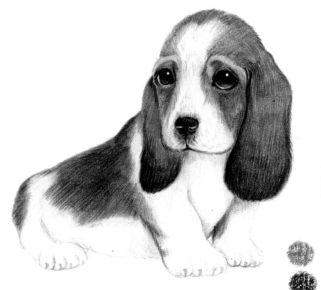

10 用深灰色、熟褐色和黑色從狗狗頭部繼續疊加重色，讓顏色越來越飽滿。

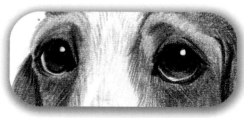

狗狗眼睛的細節要刻畫出來，從而使畫面更加精緻。

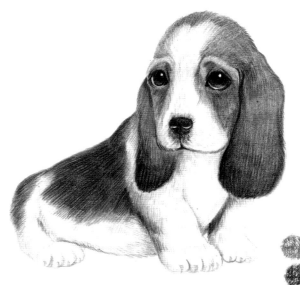

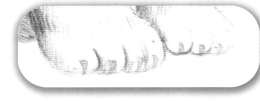

畫出狗狗的爪尖，以增加畫面的精細度。

11 繼續用深灰色、黑色和熟褐色疊加畫出狗狗整體毛髮的暗部顏色，暗的部位顏色要重一些，直到畫面整體顏色飽滿為止。

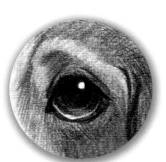

狗狗眼睛上面有皺褶，要畫出皺褶的明暗關係，用高光筆點出眼睛的高光點。

ok

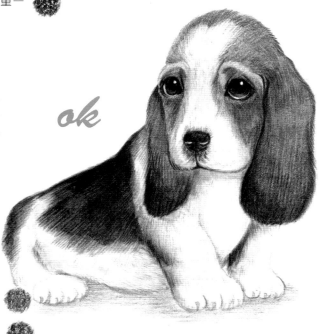

12 狗狗整體顏色飽滿後，用普藍色和群青色疊加，畫一層淡淡的陰影，讓畫面整體更飽滿。

比熊犬

【準備顏色】

396 灰　397 深灰　399 黑　344 普藍 341 群青

【繪畫小要點】

1. 比熊犬的頭部圓圓的，耳朵要比泰迪犬小，注意抓住狗狗的比例來畫。

2. 白色狗狗的毛髮要由淺到深一層一層疊色，顏色不要一下畫得太重，這樣畫面會顯得比較髒。

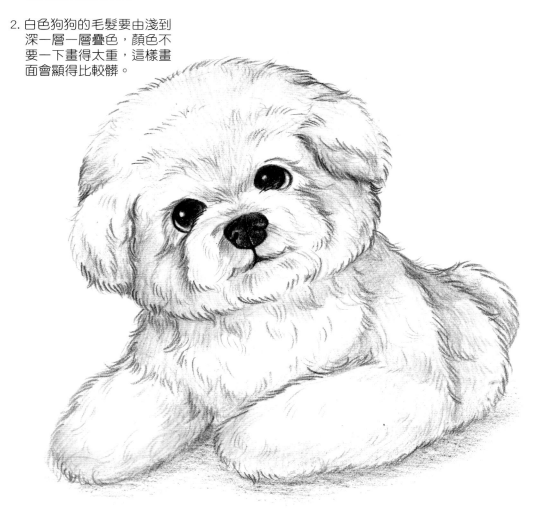

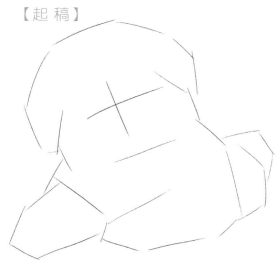

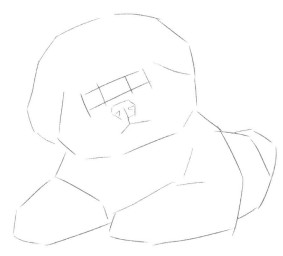

01 先用直線輕輕地標出比熊犬整體的大致輪廓，定出五官及身體的輔助線，勾勒出狗狗整體的形態。

02 用短直線繼續勾勒細節，進一步刻畫狗狗各個部位的輪廓，將線稿整體勾勒準確。

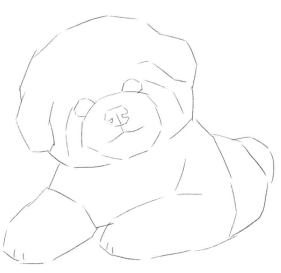

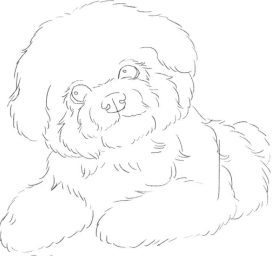

03 狗狗大體輪廓勾勒好後，開始刻畫細節，畫出狗狗五官和耳朵的形狀，並畫出狗狗爪子的細節。

04 狗狗線稿整體畫好後，用橡皮輕輕擦淡線稿，擦掉之前的輔助線，用畫捲毛毛髮的線條畫出狗狗毛髮的輪廓線，畫出毛茸茸的效果。

【上色】

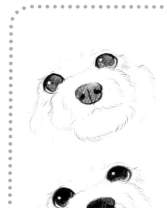

先用黑色畫出狗狗眼睛和鼻子的底色，留出眼睛高光的位置。

繼續用黑色加重狗狗眼睛和鼻子的暗部顏色，加深輪廓線。

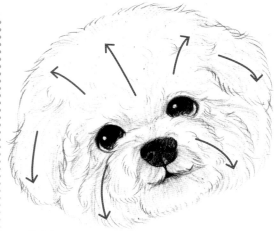

05 按照上圖中的箭頭方向用灰色畫出狗狗頭部毛髮的走向。因為是白色的狗狗，所以顏色不要畫得太深。

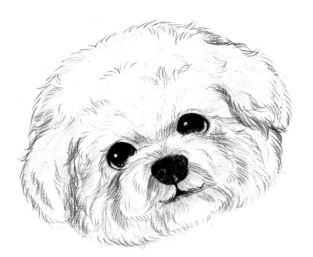

06 用黑色加深狗狗捲毛毛髮的輪廓線，顏色不要太重，一層一層疊加顏色。

狗狗耳朵根部的毛髮輪廓線應加深一點，畫出捲毛毛髮的質感。

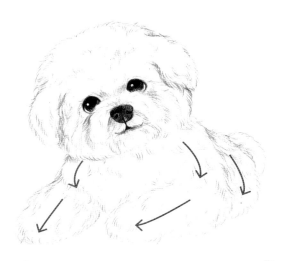

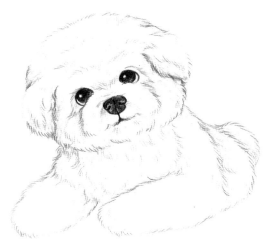

07 用深灰色按照上圖中的箭頭方向畫出狗狗身體毛髮的走向。

08 用黑色加深狗狗整體毛髮的輪廓線，畫出毛茸茸的質感。

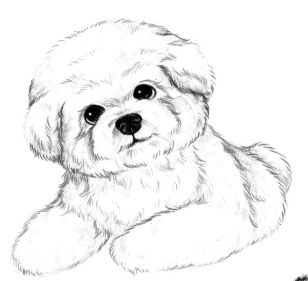

白色捲毛毛髮要從暗部一層層疊加顏色，顏色不要畫得太重，從五官周圍開始畫毛髮。

09 用深灰色繼續疊加，畫出狗狗整體毛髮的暗部顏色。因為是白色毛髮，所以要一層層疊加，被遮擋的部位顏色最深，再用黑色加深整體的毛髮輪廓線。

比熊狗狗的毛髮被修剪得圓圓的，畫出明暗面，呈現出毛茸茸的質感。

10 繼續用深灰色疊加，畫出狗狗暗部的顏色，讓狗狗顯得更加有立體感，用黑色加深暗部的毛髮輪廓線，直到整體畫面飽滿為止。

刻畫出狗狗五官的細節，眼睛和鼻子周圍的捲毛用黑色加深一點輪廓線，再用高光筆點出眼睛的高光點。

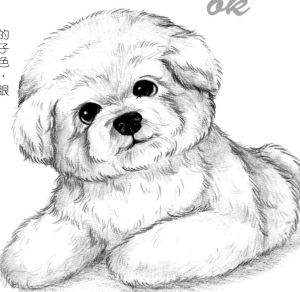

ok

11 狗狗整體顏色飽滿後，用普藍色和群青色疊加，畫一層淡淡的陰影，讓畫面整體更飽滿。

巴哥犬

【繪畫小要點】

1. 巴哥犬很有特點，要畫出狗狗臉上的皺褶，以及皺褶之間的明暗關係。

2. 抓住狗狗五官的比例，給毛髮上色時，線條排列要自然，顏色不要太鮮艷。

【準備顏色】

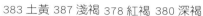

383 土黃 387 淺褐 378 紅褐 380 深褐

376 熟褐 399 黑

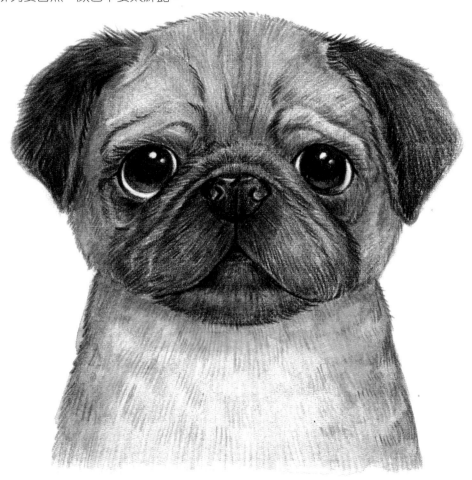

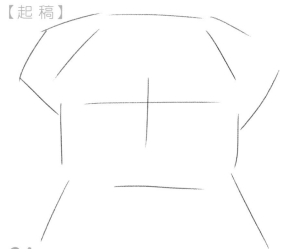

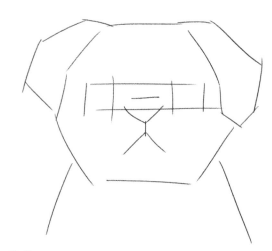

01 先用直線輕輕地標出巴哥犬整體的大致輪廓，定出五官及身體的輔助線，勾勒出狗狗整體的動態。

02 用短直線繼續勾勒細節，進一步刻畫狗狗各個部位的輪廓，將線稿整體勾勒準確。

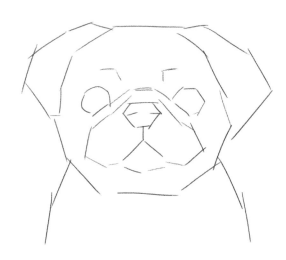

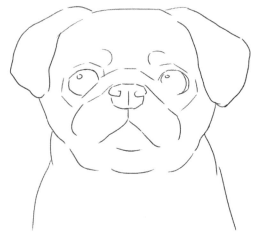

03 狗狗大體輪廓勾勒好後，開始刻畫細節，畫出狗狗五官和耳朵的形狀。

04 狗狗線稿整體畫好後，用橡皮輕輕擦淡線稿，擦掉之前的輔助線，用畫短毛毛髮的線條畫出狗狗毛髮的輪廓線，畫出毛茸茸的效果。

【上色】

 用黑色畫出狗狗眼睛和鼻子的底色，留出眼睛的高光位置。

 繼續用黑色加重狗狗眼睛和鼻子的暗部顏色，加深輪廓線。

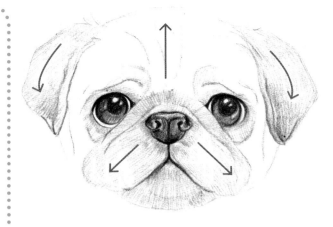

05 按照上圖中的箭頭方向用黑色畫出狗狗頭部黑色毛髮的走向。

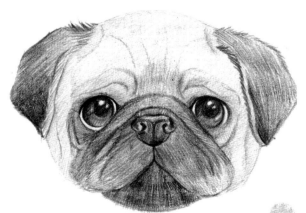

06 用土黃色畫出狗狗淺色毛髮的底色，再用黑色加重狗狗頭部深色毛髮的暗部顏色。

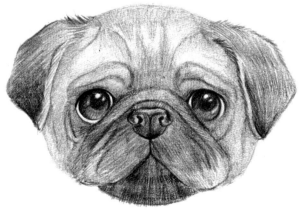

07 用紅褐色疊加狗狗頭部毛髮的暗部顏色，畫出巴哥狗狗臉上的皺褶。

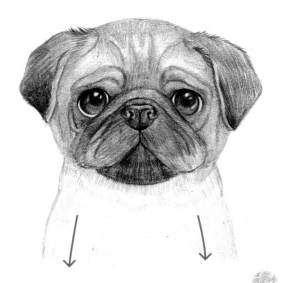

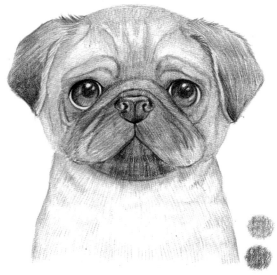

08 按照上圖中的箭頭方向用土黃色畫
出狗狗身體毛髮的走向。

09 用淺褐色結合紅褐色畫出狗狗整體
毛髮的暗部顏色。

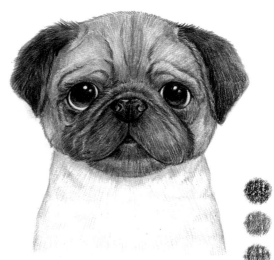

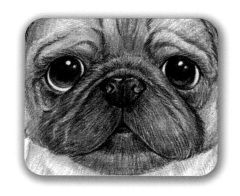

10 用黑色和紅褐色疊加，加重狗狗眼睛和
鼻子的暗部顏色，用紅褐色結合熟褐色
加重頭部毛髮的暗部顏色，用黑色加重
狗狗耳朵的顏色，被遮擋的部位顏色要
重一些。

將狗狗臉上的皺褶明暗關係
畫出來，並畫出立體感。

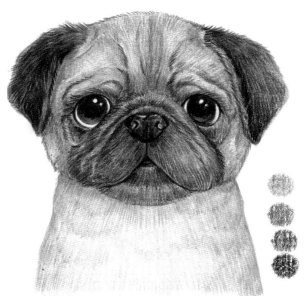

畫出狗狗耳朵的厚度，暗的地方顏色要重一些。

11 用淺褐色疊加紅褐色和熟褐色，加重狗狗整體毛髮的暗部顏色，用黑色加重狗狗深色毛髮的暗部顏色。

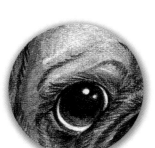

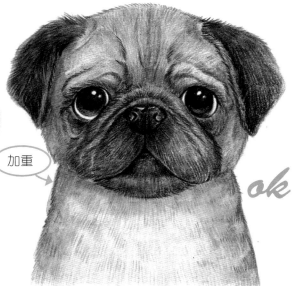

加重

ok

用高光筆點出眼睛的高光點，畫出狗狗鼻子的細節，讓畫面更加精細。

12 用淺褐色和紅褐色繼續疊加整體毛髮的重色，用熟褐色加重被遮擋部位的顏色，直到畫面顏色飽滿為止。

雪納瑞犬

 330 肉粉　 387 淺褐

 376 熟褐　 397 深灰

 399 黑

【繪畫小要點】

1. 雪納瑞犬是很有特點的一種狗狗，注意抓住它耳朵和鬍子的特點，短毛和長毛之間的分布要自然。

2. 仔細體會狗狗各個部位毛髮的畫法，尤其是要畫出鬍子的特點。

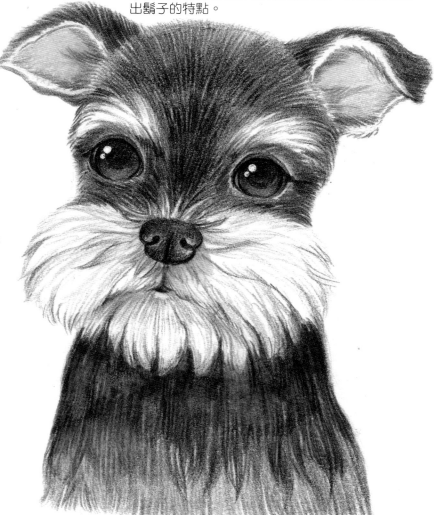

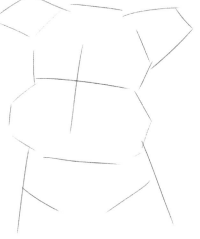

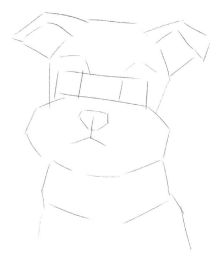

01 先用直線輕輕地標出雪納瑞犬整體的大致
輪廓，定出五官及身體的輔助線，勾勒出
狗狗整體的動態。

02 用短直線繼續勾勒細節，進一步刻畫狗
狗各個部位的輪廓，將線稿整體勾勒
準確。

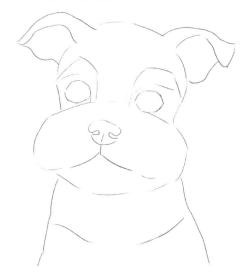

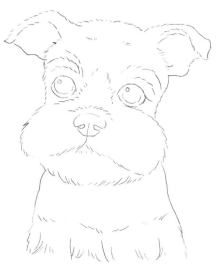

03 狗狗大體輪廓勾勒好後，開始刻畫細節，畫
出狗狗的五官和耳朵的形狀，注意抓住耳朵
的特點。

04 狗狗線稿整體畫好後，用橡皮輕輕擦淡
線稿，擦掉之前的輔助線，用畫短毛毛
髮的線條畫出狗狗毛髮的輪廓線，畫出
毛茸茸的效果。

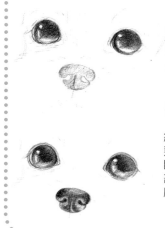

 用黑色畫出狗狗眼睛和鼻子的底色，留出眼睛的高光位置。

 繼續用黑色結合熟褐色畫出狗狗眼睛和鼻子的暗部顏色，加重輪廓線。

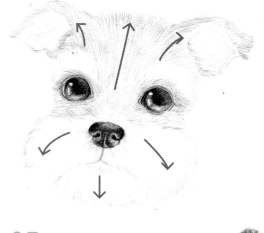

05

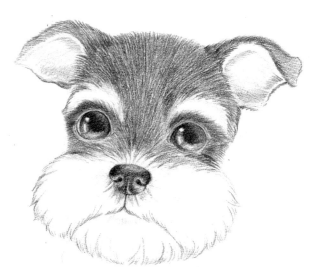

06 用黑色繼續加深狗狗頭部暗部毛髮的顏色。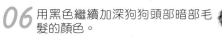

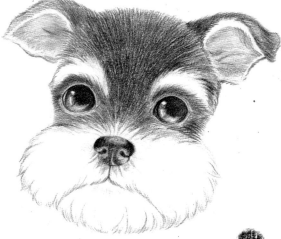

07 用黑色從狗狗眼睛周圍開始加重狗狗的毛髮顏色，在耳朵內部疊加一點肉粉色。

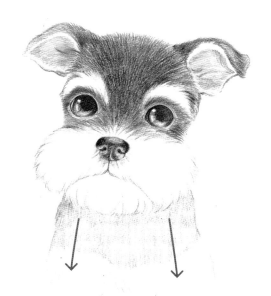

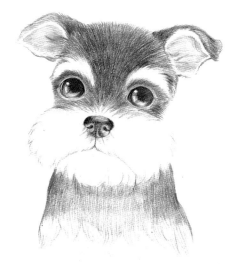

08 按照上圖中的箭頭方向用深灰色畫出狗狗身體毛髮的走向。

09 用黑色繼續加重狗狗身體毛髮的暗部顏色。

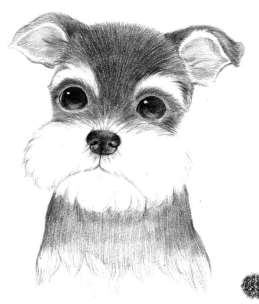

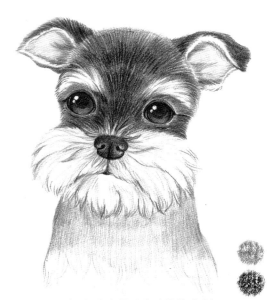

10 用黑色和熟褐色疊加，加重狗狗眼睛和鼻子的暗部顏色，用黑色加重狗狗整體毛髮的暗部顏色。

11 用深灰色和黑色畫出狗狗的鬍子，要畫出鬍子的蓬鬆感，再在鬍子上疊加一點淺褐色。

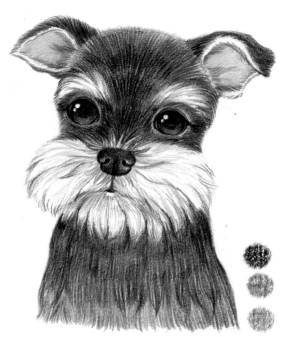

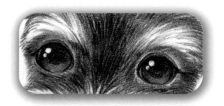

狗狗眼睛上方的毛髮顏色要銜接
自然，用高光筆點出眼睛的高光
點，注意線條的排列。

要抓住狗狗耳朵
的特點，畫出耳
朵的厚度。

12 繼續用黑色和深灰色加重狗狗整
體毛髮的暗部顏色，使狗狗顏色
更加飽滿。

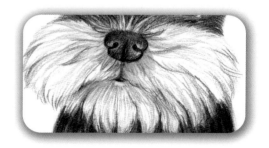

狗狗的鬍子細節要刻畫出來，畫出蓬鬆
的毛髮質感。

13 用黑色加重狗狗脖子的暗部顏色，被遮擋的部位
顏色要重一些，直到整體畫面顏色飽滿為止。

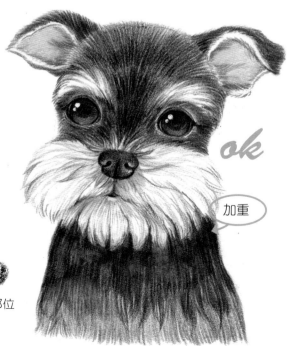

ok

加重

柯基犬

【繪畫小要點】

1. 抓住柯基犬狗狗的特點，比如大大的耳朵，四肢粗短的小腿，正確畫出它的比例。

2. 上色時注意毛髮顏色線條的排列，刻畫出五官和爪子的細節。

【準備顏色】

330 肉粉　326 大紅

387 淺褐　378 紅褐

376 熟褐　396 灰

397 深灰　399 黑

341 群青　344 普藍

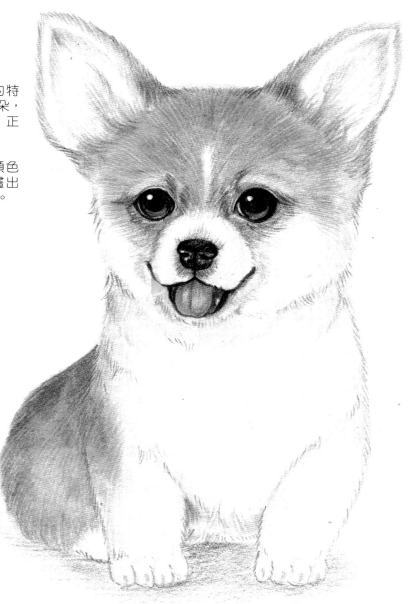

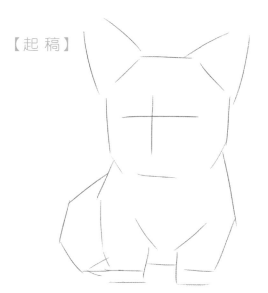

01 先用直線輕輕地標出柯基犬整體的大致輪廓，定出五官及身體的輔助線，勾勒出狗狗整體的動態。

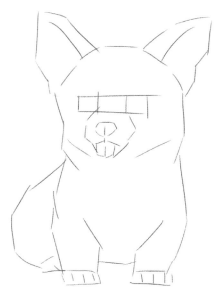

02 用短直線繼續勾勒細節，進一步刻畫狗狗各個部位的輪廓，將線稿整體勾勒準確。

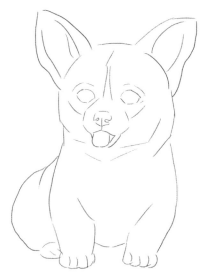

03 狗狗大體輪廓勾勒好後，開始刻畫細節，畫出狗狗五官和耳朵的形狀，並畫出狗狗爪子的細節。

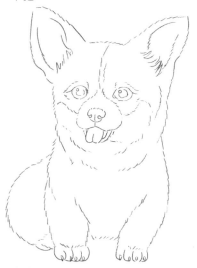

04 狗狗線稿整體畫好後，用橡皮輕輕擦淡線稿，擦掉之前的輔助線，用畫短毛毛髮的線條畫出狗狗毛髮的輪廓線，畫出毛茸茸的效果。

【上色】

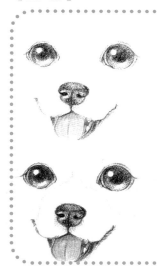

用黑色畫出狗狗眼睛和鼻子的底色，留出眼睛的高光，用大紅色畫出狗狗的舌頭。

繼續用黑色加重狗狗眼睛和鼻子的暗部顏色，加重輪廓線，用大紅色加重舌頭的暗部顏色。

05 按照上圖中的箭頭方向用淺褐色畫出狗狗頭部毛髮的底色，白色毛髮的位置要留出來，在耳朵內部疊加一點肉粉色。

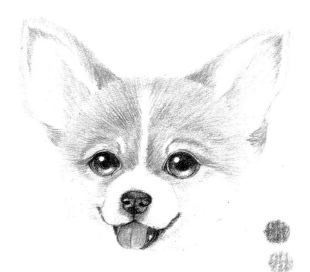

06 用紅褐色加重狗狗頭部毛髮的暗部顏色，從狗狗眼睛周圍開始疊加，用灰色畫出狗狗頭部白色毛髮的暗部顏色。

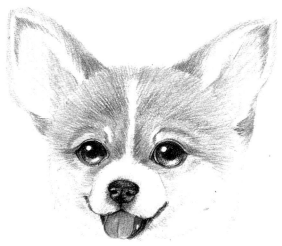

07 用淺褐色結合熟褐色繼續疊加狗狗頭部毛髮的暗部顏色。

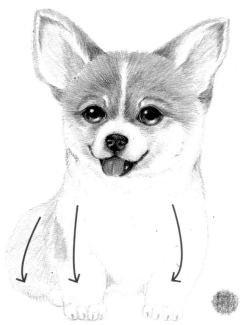

08 按照上圖中的箭頭方向用淺褐色畫出狗狗身體毛髮的走向。

09 用淺褐色繼續疊加狗狗身體毛髮的暗部顏色，用灰色畫出狗狗身體白色毛髮的暗部顏色。

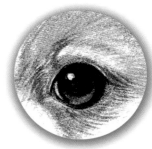

狗狗眼睛的細節要畫出來，畫出狗狗的眉骨，讓畫面更加精細。

10 用淺褐色和紅褐色繼續疊加狗狗整體毛髮的暗部顏色，用熟褐色加重狗狗被遮擋部位的顏色，用深灰色畫出狗狗白色毛髮的暗部顏色。

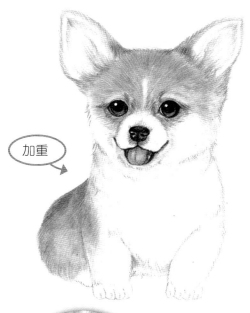

加重

狗狗耳朵是有厚度的，注意留出耳朵的白邊，畫出毛茸茸的厚度。

11 用淺褐色結合紅褐色繼續加深狗狗整體的毛髮顏色，用深灰色和熟褐色加深白色毛髮的暗部顏色，用黑色加重狗狗整體的毛髮輪廓線，直到畫面顏色飽滿。

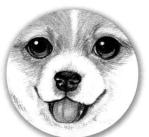

刻畫狗狗五官的細節，加重舌頭根部的顏色，用高光筆點出眼睛的高光點。

畫出狗狗的爪尖。

12 狗狗整體顏色飽滿後，用普藍色和群青色疊加畫一層淡淡的陰影，讓畫面整體更飽滿。

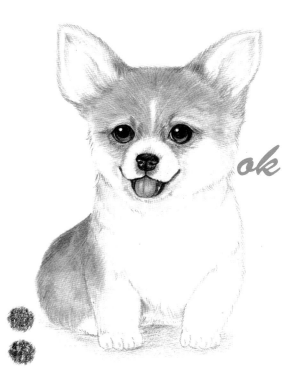

ok

103

查理王犬

387 淺褐　378 紅褐　376 熟褐　380 深褐

397 深灰　399 黑

344 普藍　341 群青

【繪畫小要點】

1. 抓住查理王狗狗的五官比例，
 畫出狗狗可愛的一面。

2. 狗狗的大耳朵是它的最大特
 點，用畫長毛毛髮的畫法來上
 色，注意各個部位毛髮
 的分布。

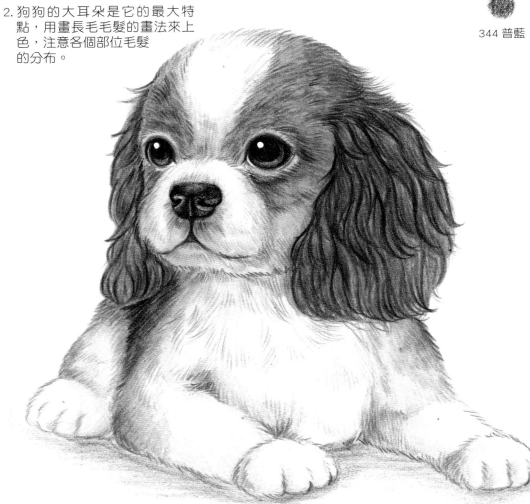

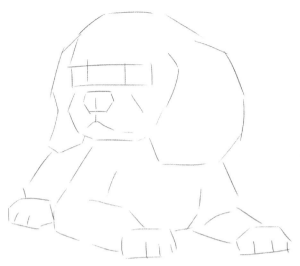

01 先用直線輕輕地標出查理王犬整體的大致
輪廓,定出五官及身體的輔助線,勾勒出
狗狗整體的形態。

02 用短直線繼續勾勒細節,進一步刻畫狗
狗各個部位的輪廓,將線稿整體勾勒
準確。

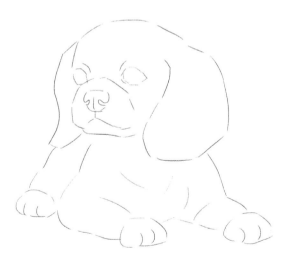

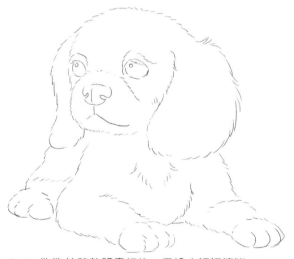

03 狗狗大體輪廓勾勒好後,開始刻畫細節,畫
出狗狗五官和耳朵的形狀,並畫出狗狗爪子
的細節。

04 狗狗線稿整體畫好後,用橡皮輕輕擦淡
線稿,擦掉之前的輔助線,用畫短毛毛
髮的線條畫出狗狗毛髮的輪廓線,畫出
毛茸茸的效果。

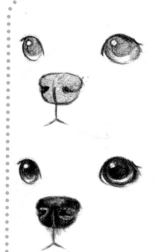

用黑色畫出狗狗眼睛和鼻子的底色，留出眼睛的高光。

繼續用黑色加重狗狗眼睛和鼻子的暗部顏色，加深輪廓線。

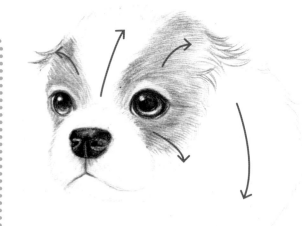

05 按照上圖中的箭頭方向用紅褐色畫出狗狗頭部毛髮的走向。

06 用熟褐色畫出狗狗耳朵毛髮的分布，要一撮一撮來畫。

07 用紅褐色結合深褐色畫出狗狗頭部毛髮的暗部顏色。

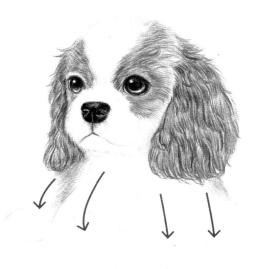

08 按照上圖中的箭頭方向用紅褐色和深灰色畫狗狗身體毛髮的走向。

09 繼續用深褐色和深灰色疊加畫出狗狗身體毛髮的底色，被遮擋的部位顏色要重一些。

10 繼續用深褐色和深灰色疊加狗狗整體毛髮的重色，用黑色加重狗狗眼睛的暗部顏色，用黑色加深整體毛髮的輪廓線。

11 用淺褐色疊加畫出狗狗深色毛髮的顏色，讓顏色飽滿起來，用灰色加深狗狗白色毛髮的暗部顏色，用黑色加重整體毛髮的輪廓線。

狗狗的耳朵很大，一撮一撮畫出長毛的分布，再一層層地疊加顏色。

12 用淺褐色結合熟褐色疊加畫出狗狗深色毛髮的暗部顏色，被遮擋的部位顏色要重一些，用深灰色畫出狗狗白色毛髮的暗部顏色，最後用黑色加重整體毛髮的輪廓線，直到畫面顏色飽滿。

抓住狗狗五官的細節，眼睛周圍要留出一圈白毛，畫出嘴巴的立體感，用高光筆點出眼睛的高光點。

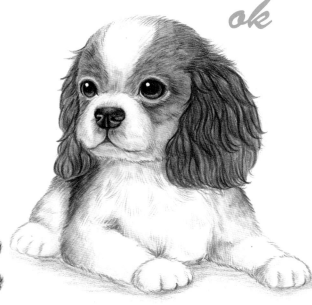

ok

13 狗狗整體顏色飽滿後，用普藍色和群青色疊加畫一層淡淡的陰影，讓畫面整體更飽滿。

可卡犬

【繪畫小要點】

1. 可卡犬狗狗的耳朵特別大，有長長的捲毛，應抓著這個特點來畫。

2. 畫黃色毛髮的狗狗時，注意顏色不要太過鮮艷，捲毛毛髮一撮一撮分布來畫。

【準備顏色】

387 淺褐　378 紅褐

376 熟褐　380 深褐

344 普藍　341 群青

399 黑

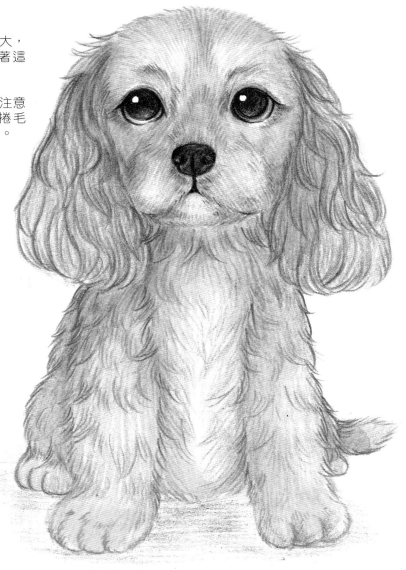

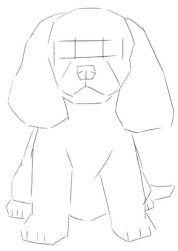

01 先用直線輕輕地標出可卡犬整體的大致輪廓，定出五官及身體的輔助線，勾勒出狗狗整體的動態。

02 用短直線繼續勾勒細節，進一步刻畫狗狗各個部位的輪廓，將線稿整體勾勒準確。

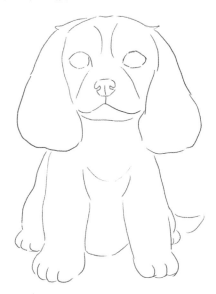

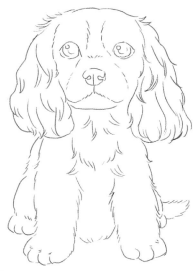

03 狗狗大體輪廓勾勒好後，開始刻畫細節，畫出狗狗五官和耳朵的形狀，並畫出狗狗爪子的細節。

04 狗狗線稿整體畫好後，用橡皮輕輕擦淡線稿，擦掉之前的輔助線，用畫捲毛毛髮的線條畫出狗狗毛髮的輪廓線，畫出毛茸茸的效果。

【上色】

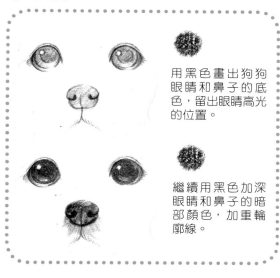

用黑色畫出狗狗眼睛和鼻子的底色，留出眼睛高光的位置。

繼續用黑色加深眼睛和鼻子的暗部顏色，加重輪廓線。

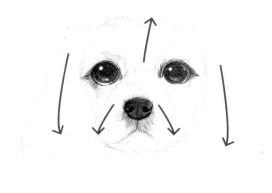

05 按照上圖中的箭頭方向用淺褐色畫出狗狗頭部毛髮的走向。

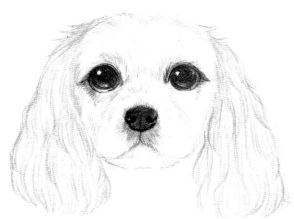

06 用畫長毛毛髮的畫法，用淺褐色畫出狗狗耳朵毛髮的分布走向。

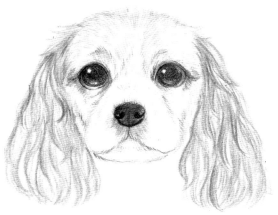

07 用紅褐色加深狗狗頭部毛髮的暗部顏色，加深耳朵的長毛輪廓線。

111

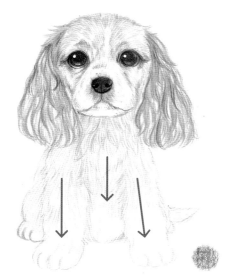

08 按照上圖中的箭頭方向用淺褐
色畫出狗狗身體毛髮的走向。

09 用紅褐色加深狗狗身體毛髮的暗部
顏色，加重毛髮輪廓線，一撮一撮
毛髮來畫。

10 用淺褐色結合熟褐色畫出狗狗整體
毛髮的暗部顏色。

11 用黑色和紅褐色加重狗狗眼睛和
鼻子的重色，用淺褐色疊加狗狗
整體毛髮的暗部顏色，用黑色輕
輕加深一下整體毛髮的輪廓線。

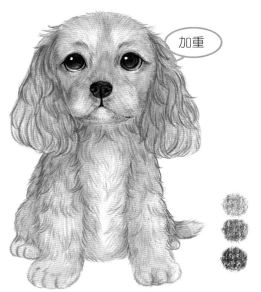

加重

先用重色畫耳朵長毛毛髮的分布，再用淺色一層一層地疊加顏色，最後再用重色加深一下毛髮輪廓線。

12 繼續用淺褐色和紅褐色疊加畫出狗狗整體毛髮的暗部顏色，用熟褐色加重被遮擋的部位，讓畫面整體顏色飽滿。

畫出狗狗五官的細節，增加畫面的精細度，用高光筆點出眼睛的高光點。

13 狗狗整體顏色飽滿後，用普藍色和群青色疊加畫一層淡淡的陰影，讓畫面整體更飽滿。

ok

牛頭梗犬

1. 抓住牛頭梗狗狗的特點來畫，例如五官的比例，大大的耳朵，以及小小的眼睛。

2. 狗狗臉上的黑色斑點和白色毛髮的線條銜接要自然，注意線條之間的排列。

【準備顏色】

330 肉粉　　378 紅褐

376 熟褐　　396 灰

397 深灰　　399 黑

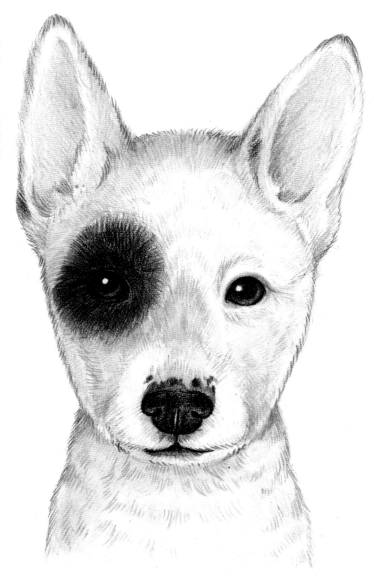

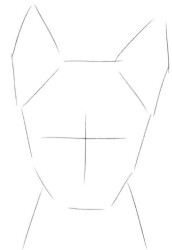

01 先用直線輕輕地標出牛頭梗整體的大致輪廓,定出五官及身體的輔助線,勾勒出狗狗整體的動態。

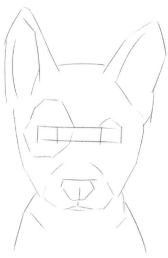

02 用短直線繼續勾勒細節,進一步刻畫狗狗各個部位的輪廓,將線稿整體勾勒準確。

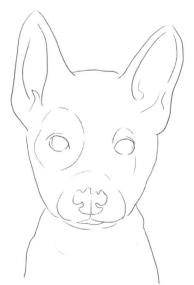

03 狗狗大體輪廓勾勒好後,開始刻畫細節,畫出狗狗五官和耳朵的形狀,注意抓住耳朵的特點。

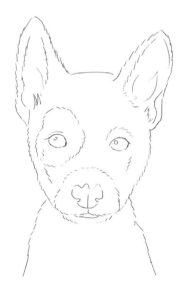

04 狗狗線稿整體畫好後,用橡皮輕輕擦淡線稿,擦掉之前的輔助線,用畫短毛毛髮的線條畫出狗狗毛髮的輪廓線,畫出毛茸茸的效果。

【上色】

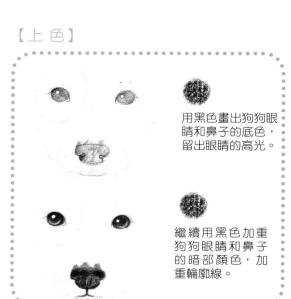

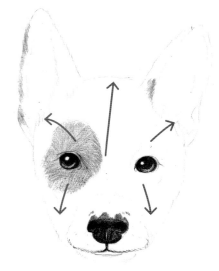

用黑色畫出狗狗眼睛和鼻子的底色，留出眼睛的高光。

繼續用黑色加重狗狗眼睛和鼻子的暗部顏色，加重輪廓線。

05 按照上圖中的箭頭方向用黑色畫出狗狗頭部毛髮的走向，注意留出白色毛髮的位置。

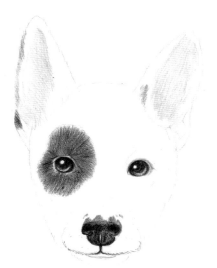

06 繼續用黑色加重狗狗頭部黑色毛髮的暗部顏色，在耳朵內部疊加肉粉色。

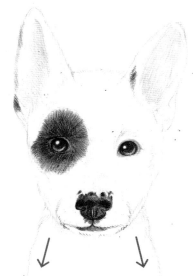

07 用灰色按照上圖中的箭頭方向疊加狗狗身體毛髮的走向。

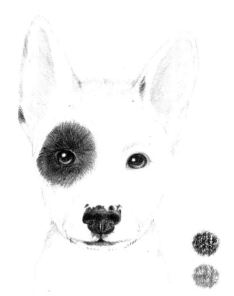

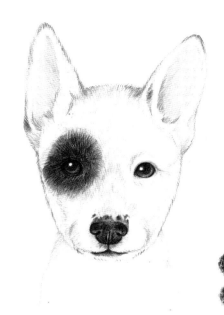

08 用黑色繼續加重狗狗整體黑色毛髮的暗部顏色，用深灰色加重白色毛髮的暗部顏色，被遮擋的部位顏色要重一些。

09 繼續用黑色疊加重色，再用熟褐色疊加狗狗整體白色毛髮的暗部顏色，讓狗狗顏色飽滿起來。

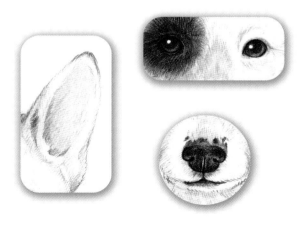

狗狗五官各個部位的細節都要刻畫出來，鼻子周圍有黑色的斑點，畫出耳朵的厚度，再用高光筆點出眼睛的高光點。

ok

加重

10 用深灰色繼續疊加狗狗整體毛髮的暗部顏色，畫出毛髮的排線，用黑色加深整體毛髮的輪廓線，直到整體顏色飽滿為止。

鬆獅犬

【繪畫小要點】

1. 鬆獅犬有著一身毛茸茸的毛髮，圓圓胖胖的十分可愛，起稿時要抓住這些特點來畫。

2. 畫狗狗黃色的毛髮時，注意顏色不要太過鮮艷，上色時不要塗部塗滿，線條要根據毛髮的走向來畫。

【準備顏色】

330 肉粉　387 淺褐　378 紅褐　376 熟褐

397 深灰　399 黑

344 普藍　341 群青

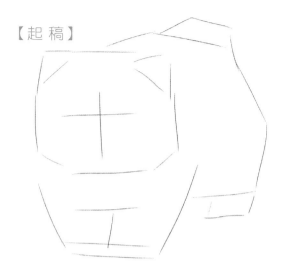

01 先用直線輕輕地標出鬆獅犬整體的大致輪廓，定出五官及身體的輔助線，勾勒出狗狗整體的動態。

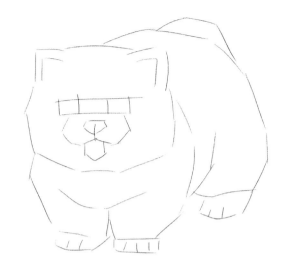

02 用短直線繼續勾勒細節，進一步刻畫狗狗各個部位的輪廓，將線稿整體勾勒準確。

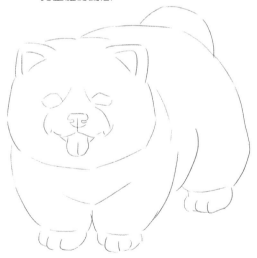

03 狗狗大體輪廓勾勒好後，開始刻畫細節，畫出狗狗五官和耳朵的形狀，並畫出狗狗爪子的細節。

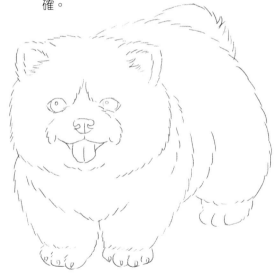

04 狗狗線稿整體畫好後，用橡皮輕輕擦淡線稿，擦掉之前的輔助線，用畫短毛毛髮的線條畫出狗狗毛髮的輪廓線，畫出毛茸茸的效果。

用黑色畫出狗狗眼睛和鼻子的底色，留出眼睛的瞳孔，用肉粉色畫出狗狗的舌頭。

繼續用黑色加重狗狗眼睛和鼻子的暗部顏色，在舌頭上疊加一點普藍色。

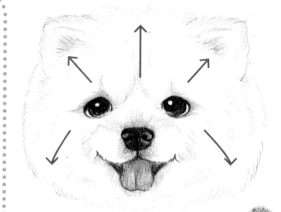

05 按照上圖中的箭頭方向用淺褐色畫出狗狗頭部毛髮的走向，在耳朵內部疊加一點深灰色。

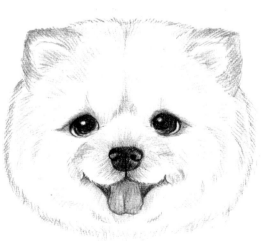

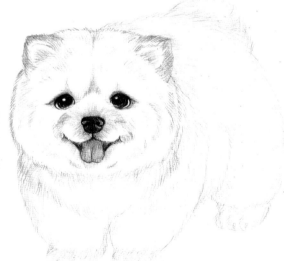

06 用紅褐色畫出狗狗頭部毛髮的暗部顏色。

07 用熟褐色加深狗狗整體毛髮的輪廓線，畫出狗狗毛茸茸的質感。

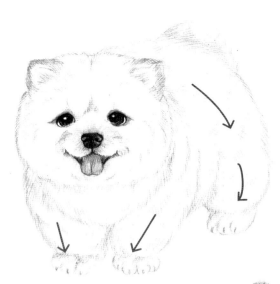

08 按照上圖中的箭頭方向用淺褐色畫出狗狗身體毛髮的走向。

09 用紅褐色結合熟褐色繼續疊加畫出狗狗整體的暗部顏色。

10 用淺褐色繼續疊加畫出整體毛髮的暗部顏色，被遮擋的部位顏色最重，注意線條之間的排列。

狗狗耳朵很小，用紅褐色加深耳朵的毛髮輪廓線。

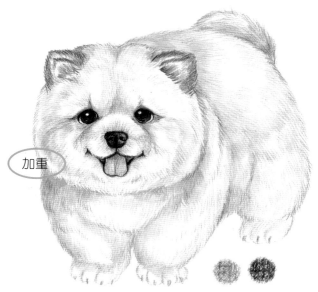

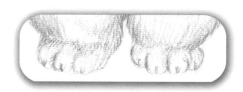

狗狗爪子的細節要畫出來,並畫出爪子的爪尖。

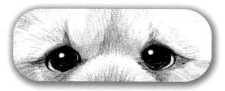

狗狗眼睛周圍的毛髮顏色要重一些,畫出臉上的明暗關係,用高光筆點出眼睛的高光點。

11 用淺褐色繼續疊加狗狗整體毛髮的暗部顏色,用熟褐色加深狗狗整體的毛髮輪廓線,直到畫面顏色飽滿為止。

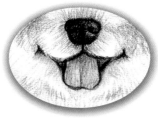

鬆獅狗狗的舌頭偏藍色,所以要疊加一點藍色。

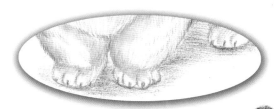

12 狗狗整體顏色飽滿後,用普藍色和群青色疊加畫一層淡淡的陰影,讓畫面整體更飽滿。

ok

第5章 大型犬篇

柴犬

【準備顏色】

330 肉粉　387 淺褐

378 紅褐　376 熟褐

397 深灰　399 黑

326 大紅

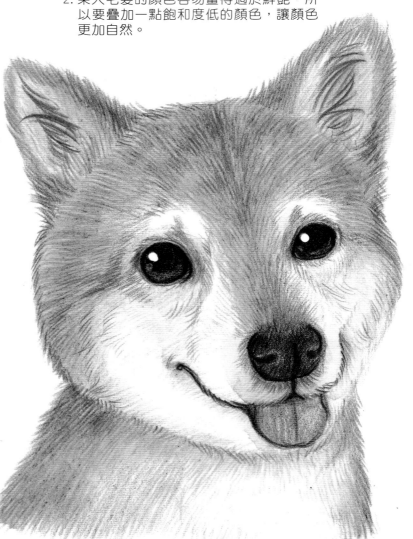

124

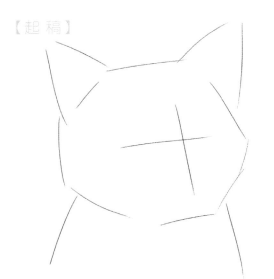

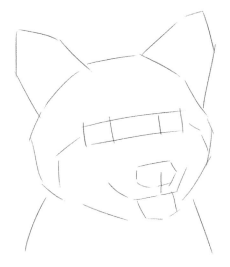

01 先用直線輕輕地標出柴犬整體的大致輪廓，定出五官及身體的輔助線，勾勒出狗狗整體的動態。

02 用短直線繼續勾勒細節，進一步刻畫狗狗各個部位的輪廓，將線稿整體勾勒準確。

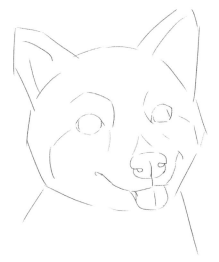

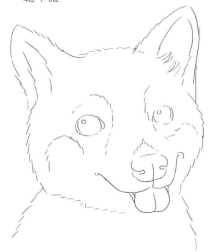

03 狗狗大體輪廓勾勒好後，開始刻畫細節，畫出狗狗五官和耳朵的形狀，注意抓住耳朵的特點。

04 狗狗線稿整體畫好後，用橡皮輕輕擦淡線稿，擦掉之前的輔助線，用畫短毛毛髮的線條畫出狗狗毛髮的輪廓線，畫出毛茸茸的效果。

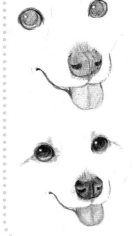

先用黑色畫出狗狗眼睛和鼻子的底色，留出眼睛的高光，再用大紅色畫出狗狗的舌頭。

繼續用黑色加重狗狗眼睛和鼻子的底色，用大紅色加重舌頭的輪廓線。

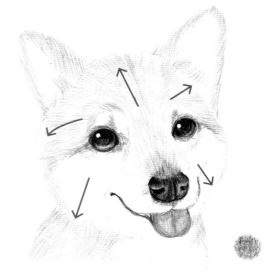

05 按照上圖中的箭頭方向用淺褐色畫出狗狗整體毛髮的走向，注意留出白色毛髮的位置。

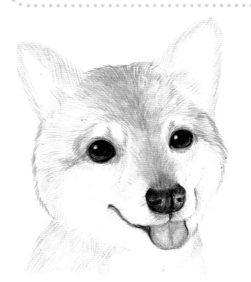

06 用淺褐色從狗狗鼻子開始繼續疊加狗狗整體毛髮的顏色。

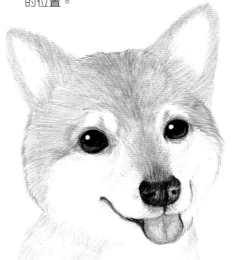

07 用淺褐色進一步疊加狗狗毛髮的暗部顏色。

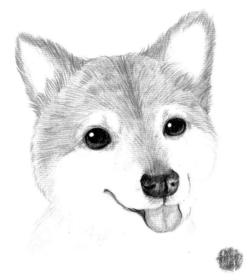

08 用紅褐色加深狗狗頭部毛髮的暗部顏色，畫出狗狗毛髮的走向。

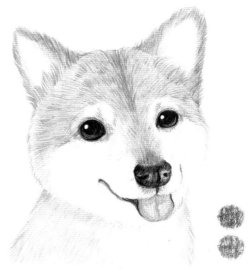

09 用紅褐色加深狗狗身上的毛髮顏色，用深灰色畫出狗狗白色毛髮的暗部顏色。

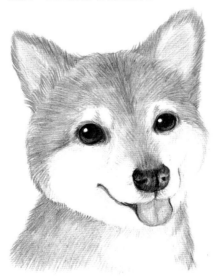

10 用淺褐色結合紅褐色繼續疊加狗狗整體毛髮的暗部顏色，在耳朵內部疊加一點肉粉色和深灰色。

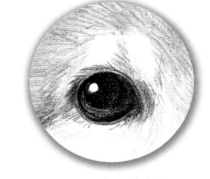

畫出狗狗眼睛的細節，畫出眼睛周圍的毛髮，用高光筆點出眼睛的高光。

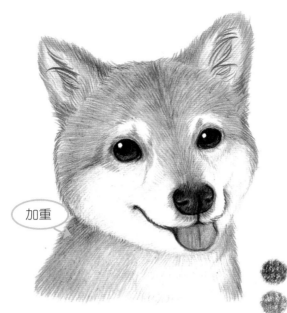

加重

 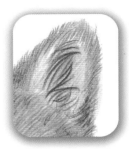

畫狗狗耳朵時先疊加肉粉色，再用深色畫出狗狗耳朵內部的毛髮。

11 用熟褐色結合深灰色畫出狗狗整體毛髮的暗部顏色，讓毛髮顏色更加自然。

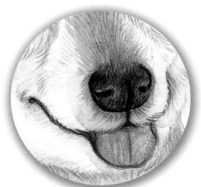

畫出狗狗舌頭的明暗關係，讓畫面更加精細。

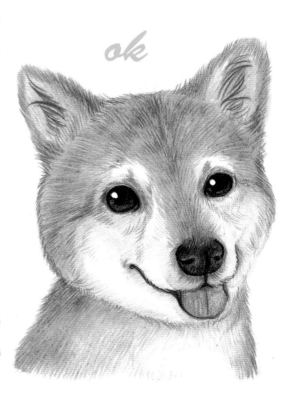

ok

12 用深灰色加深狗狗白色毛髮的暗部顏色，用黑色加深狗狗整體的毛髮輪廓線，直到畫面顏色飽滿為止。

哈士奇犬

【準備顏色】

 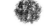

330 肉粉　345 海藍　344 普藍　341 群青

396 灰　　397 深灰　399 黑

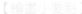

1. 哈士奇狗狗的黑白毛髮顏色要銜接自然，畫出各個部位的明暗關係。

2. 起稿時要抓住狗狗的動態，動態抓準後再進行下一步上色。

129

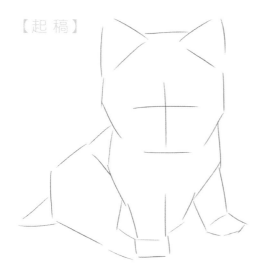

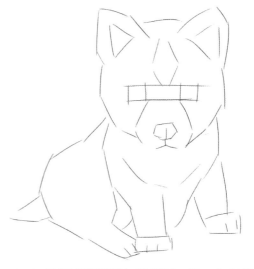

01 先用直線輕輕地標出哈士奇犬整體的大致輪廓,定出五官及身體的輔助線,勾勒出狗狗整體的動態。

02 用短直線繼續勾勒細節,進一步刻畫狗狗各個部位的輪廓,將線稿整體勾勒準確。

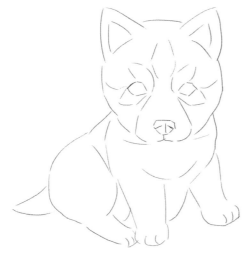

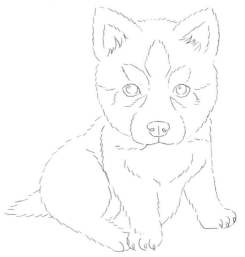

03 狗狗大體輪廓勾勒好後,開始刻畫細節,畫出狗狗五官和耳朵的形狀,並畫出狗狗爪子的細節。

04 狗狗線稿整體畫好後,用橡皮輕輕擦淡線稿,擦掉之前的輔助線,用畫短毛毛髮的線條畫出狗狗毛髮的輪廓線,畫出毛茸茸的效果。

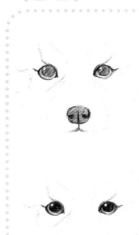

用黑色和海藍色
畫出狗狗眼睛的
底色,用黑色畫
出狗狗鼻子的底
色。

繼續用黑色加重
狗狗五官的暗部
顏色,加重輪廓
線。

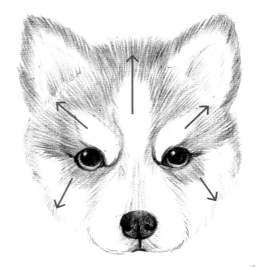

05 按照上圖中的箭頭方向用黑色畫出
狗狗頭部毛髮的走向,留出白色毛
髮的位置。

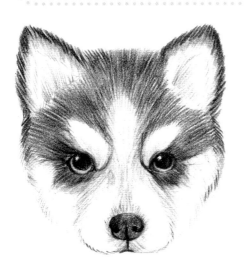

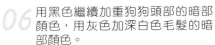

06 用黑色繼續加重狗狗頭部的暗部
顏色,用灰色加深白色毛髮的暗
部顏色。

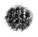

07 繼續用黑色加重狗狗頭部的暗
部毛髮,注意線條之間的排列要
自然。

131

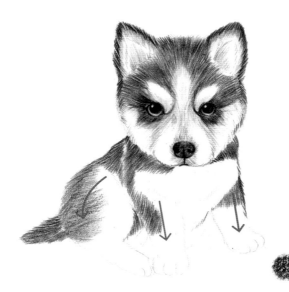

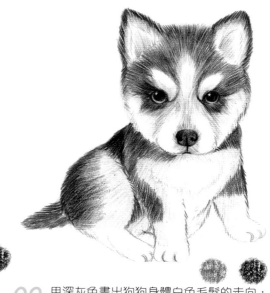

08 按照上圖中的箭頭方向用黑色畫出狗狗身體毛髮的走向。

09 用深灰色畫出狗狗身體白色毛髮的走向，用黑色加重黑色毛髮的暗部顏色，被遮擋的部位顏色最重。

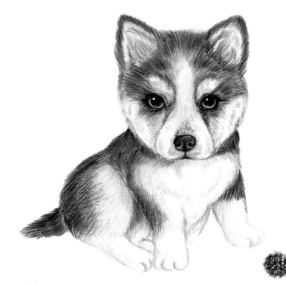

狗狗腿部的明暗關係要畫出來。

10 繼續用黑色和深灰色疊加畫出狗狗整體毛髮的暗部顏色，注意顏色之間的線條銜接要自然，在耳朵內部再疊加一點肉粉色。

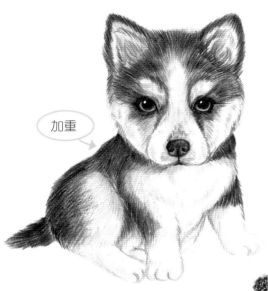

加重

將狗狗爪子的細節畫出來。

11 用黑色和深灰色繼續疊加狗狗整體的毛髮顏色，暗的地方顏色要重一些，直到畫面顏色飽滿為止。

畫出狗狗耳朵的厚度，內部用深色疊加一點毛髮。

ok

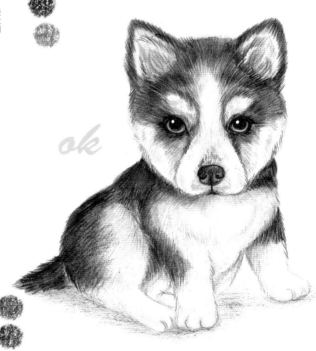

12 狗狗整體顏色飽滿後，用普藍色和群青色疊加畫一層淡淡的陰影，讓畫面整體更飽滿。

黃金獵犬

【繪畫小要點】

1. 畫出黃金獵犬的神態，讓畫面更加生動，五官比例要準確。

2. 狗狗整體毛髮顏色要一層一層疊加，顏色不要太過鮮艷。

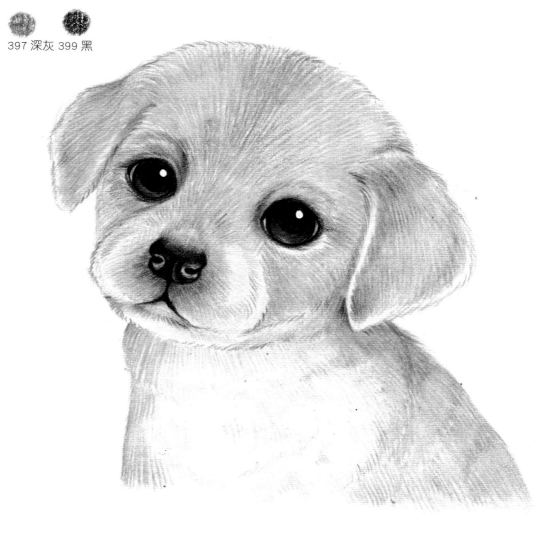

134

01 先用直線輕輕地標出黃金獵犬整體的大致輪廓，定出五官及身體的輔助線，勾勒出狗狗整體的動態。

02 用短直線繼續勾勒細節，進一步刻畫狗狗各個部位的輪廓，將線稿整體勾勒準確。

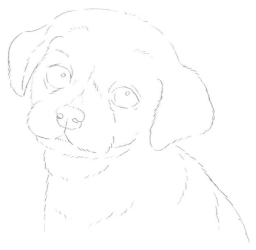

03 狗狗大體輪廓勾勒好後，開始刻畫細節，畫出狗狗五官和耳朵的形狀，注意抓住耳朵的特點。

04 狗狗線稿整體畫好後，用橡皮輕輕擦淡線稿，擦掉之前的輔助線，用畫短毛毛髮的線條畫出狗狗毛髮的輪廓線，畫出毛茸茸的效果。

135

【上色】

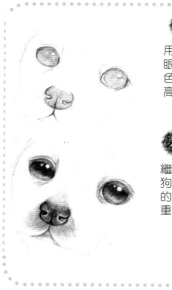

用黑色畫出狗狗眼睛和鼻子的底色，留出眼睛的高光顏色。

繼續用黑色加重狗狗眼睛和鼻子的暗部顏色，加重輪廓線。

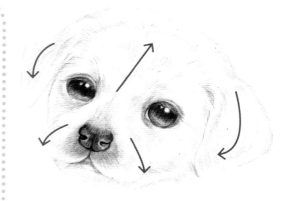

05 按照上圖中的箭頭方向用土黃色畫出狗狗頭部毛髮的走向。

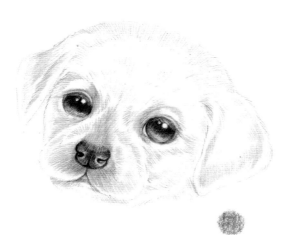

06 用淺褐色從狗狗鼻子周圍開始加重毛髮的暗部顏色。

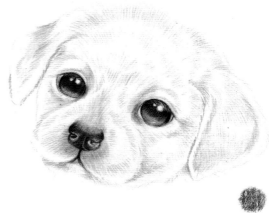

07 用紅褐色加深狗狗頭部暗部的毛髮顏色，一層一層疊加顏色。

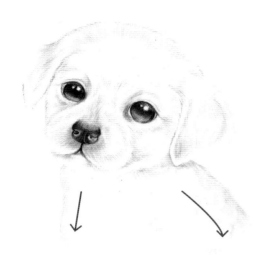

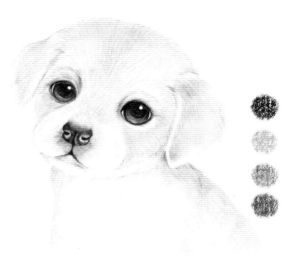

08 按照上圖中的箭頭方向用淺褐色畫出狗狗身體的毛髮走向。

09 用黑色加重狗狗眼睛的暗部顏色，用土黃色和淺褐色疊加畫出狗狗整體毛髮的暗部顏色，用紅褐色加深被遮擋部位的顏色。

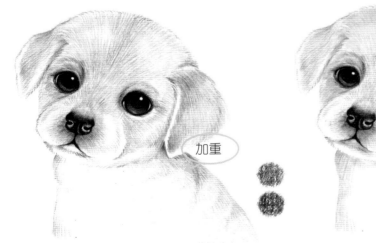

加重

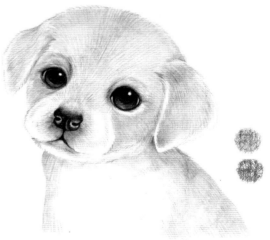

10 用紅褐色結合熟褐色畫出狗狗整體毛髮的暗部顏色。

11 用淺褐色繼續疊加狗狗整體的毛髮顏色，用深灰色畫出狗狗白色毛髮的暗部顏色。

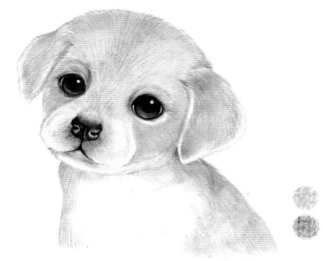

要畫出狗狗耳朵的厚度，留出一圈白邊，畫出毛茸茸的質感。

12 用土黃色和淺褐色繼續疊加狗狗整體的毛髮顏色，讓顏色飽滿起來。

注意狗狗鼻子的結構。

狗狗眼睛的細節要畫出來，用高光筆點亮高光。

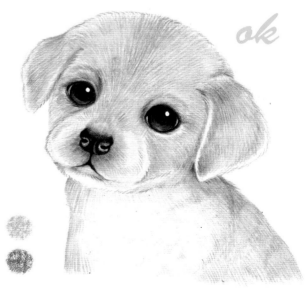

ok

13 用土黃色疊加毛髮顏色，用深灰色疊加白色毛髮的暗部顏色，直到整個畫面顏色飽滿為止。

德國牧羊犬

1. 德國牧羊犬屬於大型
 狗狗，畫的時候要抓
 住狗狗的特點來畫。

2. 狗狗的毛髮顏色需要
 一層一層疊加，顏色
 飽滿但不能太過鮮
 艷，用黑色畫出毛髮
 線條。

【準備顏色】

 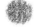

330 肉粉　321 橙紅

387 淺褐　378 紅褐

376 熟褐　399 黑

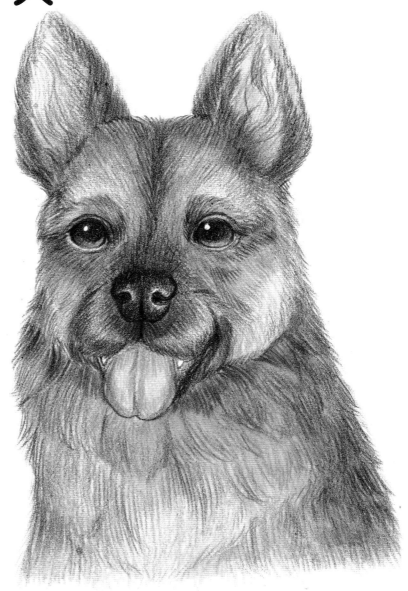

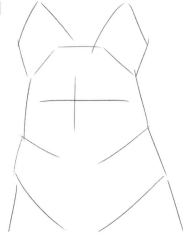

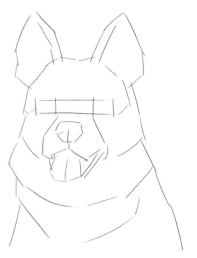

01 先用直線輕輕地標出德國牧羊犬整體的大致輪廓，定出五官及身體的輔助線，勾勒出狗狗整體的動態。

02 用短直線繼續勾勒細節，進一步刻畫狗狗各個部位的輪廓，將線稿整體勾勒準確。

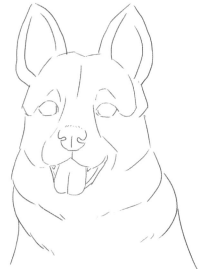

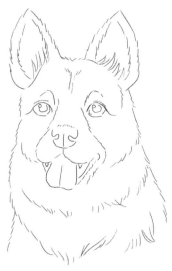

03 狗狗大體輪廓勾勒好後，開始刻畫細節，畫出狗狗五官和耳朵的形狀，注意抓住狗狗耳朵的特點。

04 狗狗線稿整體畫好後，用橡皮輕輕擦淡線稿，擦掉之前的輔助線，用畫短毛毛髮的線條畫出狗狗毛髮的輪廓線，畫出毛茸茸的效果。

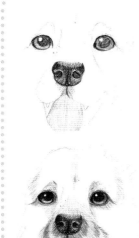

用黑色和熟褐色畫出狗狗眼睛的底色，用黑色畫鼻子，用橙紅色畫舌頭的底色。

用黑色繼續加重狗狗眼睛和鼻子的暗部顏色，再在鼻子周圍疊加狗狗黑色的毛髮。

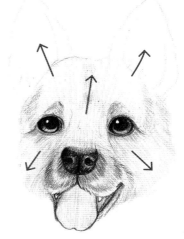

05 按照上圖中的箭頭方向用淺褐色結合紅褐色畫出狗狗頭部毛髮的走向。

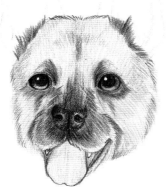

06 用黑色結合紅褐色繼續加重狗狗頭部毛髮的暗部顏色。

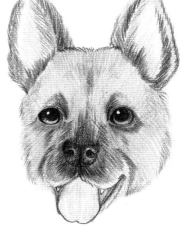
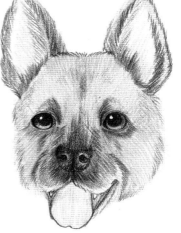

07 用黑色和淺褐色畫出狗狗耳朵的毛髮走向，用淺褐色繼續疊加狗狗頭部毛髮的暗部顏色，在狗狗耳朵內部疊加一點肉粉色。

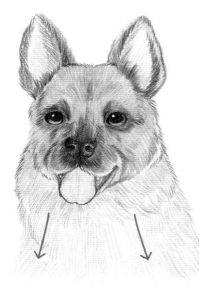

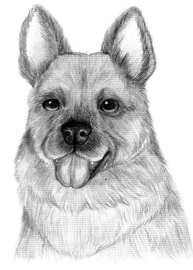

08 按照上圖中的箭頭方向用淺褐色結合紅褐色畫出狗狗身體毛髮的走向。

09 用淺褐色和紅褐色疊加狗狗頭部毛髮的暗部顏色，用熟褐色疊加身體毛髮的暗部顏色，用黑色加深狗狗整體的毛髮輪廓線，再用橙紅色加重狗狗舌頭的暗部顏色。

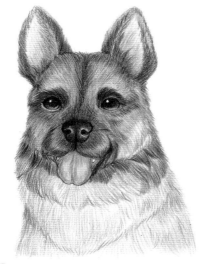

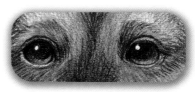

在狗狗眼睛周圍畫一圈黑色的毛髮，再用高光筆點出眼睛的高光。

10 用熟褐色和黑色疊加畫出狗狗頭部毛髮的暗部顏色，讓狗狗毛髮的顏色更加自然。

狗狗耳朵是有厚度的，用肉粉色加重耳朵根部的顏色。

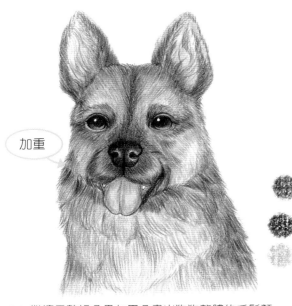

加重

狗狗毛髮一層一層地疊加
顏色後，用重色加深畫出
毛髮的輪廓線。

11 繼續用熟褐色疊加黑色畫出狗狗整體的毛髮顏
色，被遮擋的部位顏色最重，用黑色加重整體
的毛髮輪廓線，畫出耳朵內部的毛髮。

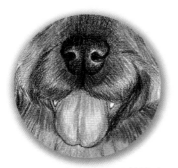

狗狗五官的細節要刻畫出
來，畫出狗狗嘴巴和舌頭的
細節，並畫出明暗關係。

12 用淺褐色和熟褐色繼續疊加狗狗
整體的重色，用黑色加重狗狗的
毛髮輪廓線，直到畫面顏色飽滿
為止。

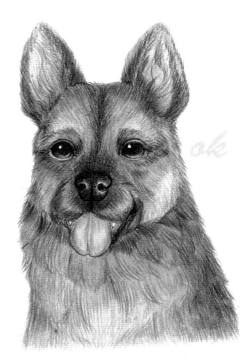

143

薩摩耶犬

【繪畫小要點】

1. 薩摩耶犬被稱為"微笑天使"，起稿時要畫出狗狗可愛的神態。

2. 白色毛髮的狗狗上色時要一層一層疊加顏色，顏色不要一開始就畫得太重，要在畫出層次的基礎上畫出毛髮間的明暗關係。

【準備顏色】

 330 肉粉　 321 橙紅　 378 紅褐

396 灰　　397 深灰　　399 黑

344 普藍

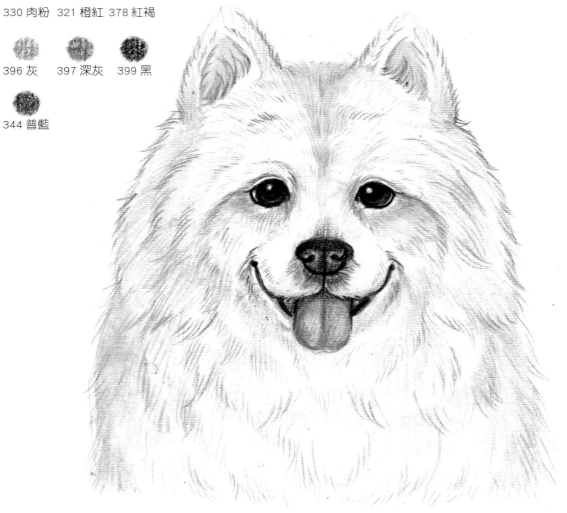

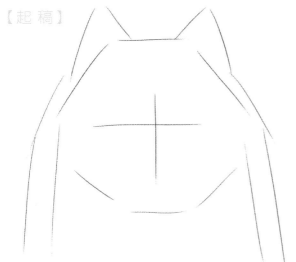

01 先用直線輕輕地標出薩摩耶犬整體的大致輪廓,定出五官及身體的輔助線,勾勒出狗狗整體的動態。

02 用短直線繼續勾勒細節,進一步刻畫狗狗各個部位的輪廓,將線稿整體勾勒準確。

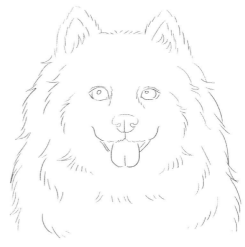

03 狗狗大體輪廓勾勒好後,開始刻畫細節,畫出狗狗五官和耳朵的形狀,注意抓住耳朵的特點。

04 狗狗線稿整體畫好後,用橡皮輕輕擦淡線稿,擦掉之前的輔助線,用畫長毛毛髮的線條畫出狗狗毛髮的輪廓線,畫出毛茸茸的效果。

用黑色畫出狗狗眼睛和鼻子的底色，留出眼睛的高光，用橙紅色畫出狗狗舌頭的底色。

繼續用黑色加重狗狗眼睛和鼻子的暗部顏色，用橙紅色加深舌頭的暗部顏色。

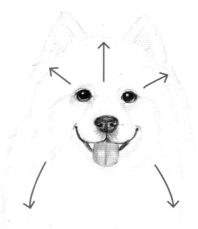

05 按照上圖中的箭頭方向用灰色畫出狗狗整體的毛髮走向，在耳朵內部疊加一點肉粉色。

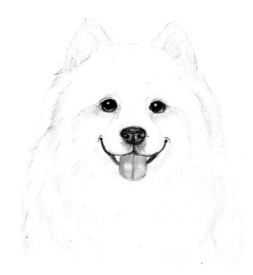

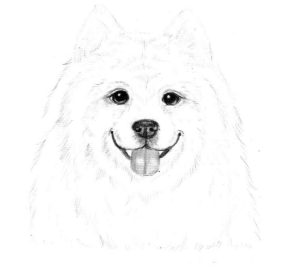

06 繼續用深灰色加深狗狗整體毛髮的暗部顏色，並加深毛髮輪廓線。

07 用深灰色從狗狗五官周圍開始疊加深灰色，畫出狗狗長毛毛髮的輪廓線。

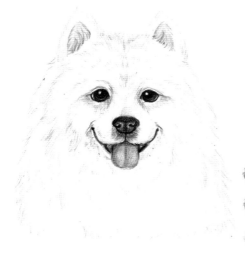

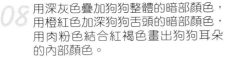

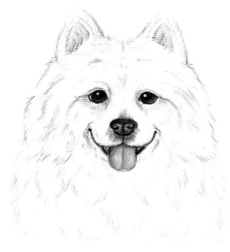

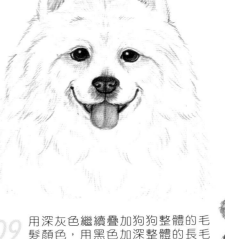

08 用深灰色疊加狗狗整體的暗部顏色，用橙紅色加深狗狗舌頭的暗部顏色，用肉粉色結合紅褐色畫出狗狗耳朵的內部顏色。

09 用深灰色繼續疊加狗狗整體的毛髮顏色，用黑色加深整體的長毛輪廓線。

狗狗五官的細節要刻畫出來，畫出耳朵的厚度，用高光筆點出狗狗眼睛的高光點。

10 用深灰色疊加被遮擋部位的顏色，用黑色加深狗狗毛髮輪廓線，在暗部毛髮處疊加一點普藍色，讓顏色更加飽滿。

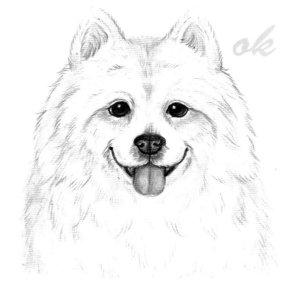

邊境牧羊犬

【準備顏色】

378 紅褐　396 灰　397 深灰　399 黑

【繪畫小要點】

1. 邊境牧羊犬也是很有特點的一種狗狗，畫的時候要抓住耳朵的形狀及整體毛髮的分布。

2. 上色時要一層一層疊加重色，長毛毛髮要一撮一撮來畫，臉上的斑點小細節也要畫出來。

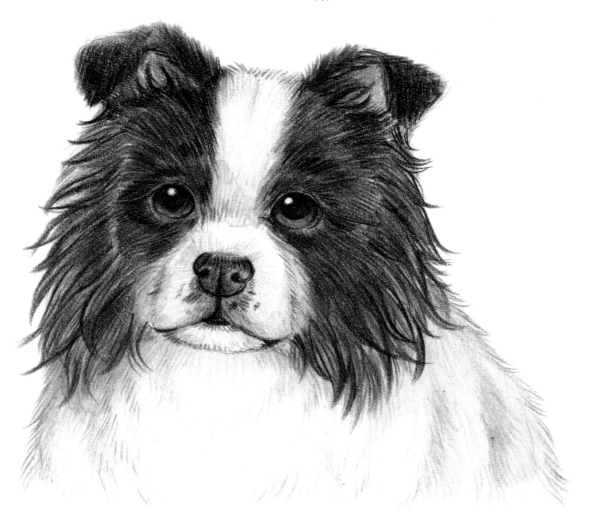

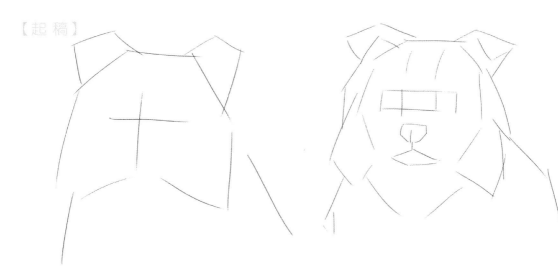

01 先用直線輕輕地標出邊境牧羊犬整體的大致輪廓，定出五官及身體的輔助線，勾勒出狗狗整體的動態。

02 用短直線繼續勾勒細節，進一步刻畫狗狗各個部位的輪廓，將線稿整體勾勒準確。

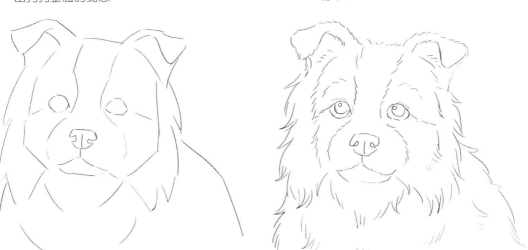

03 狗狗大體輪廓勾勒好後，開始刻畫細節，畫出狗狗五官和耳朵的形狀，注意抓住耳朵的特點。

04 狗狗線稿整體畫好後，用橡皮輕輕擦淡線稿，擦掉之前的輔助線，用畫長毛毛髮的線條畫出狗狗毛髮的輪廓線，畫出毛茸茸的效果。

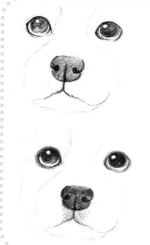

用黑色畫出狗狗眼睛和鼻子的底色，留出眼睛高光的位置。

繼續用黑色加重狗狗眼睛和鼻子的暗部顏色，加重輪廓線。

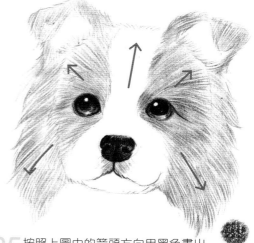

05 按照上圖中的箭頭方向用黑色畫出狗狗毛髮的走向，在眼睛裡疊加一點紅褐色。

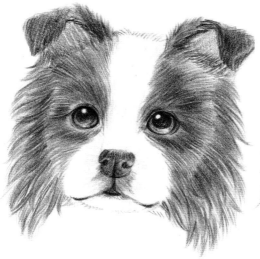

06 繼續用黑色疊加狗狗頭部毛髮的暗部顏色，畫出狗狗頭部毛髮的明暗關係。

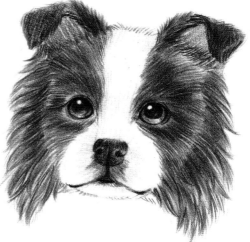

07 用黑色從狗狗眼睛周圍開始加重毛髮顏色，耳朵根部的顏色要加重。

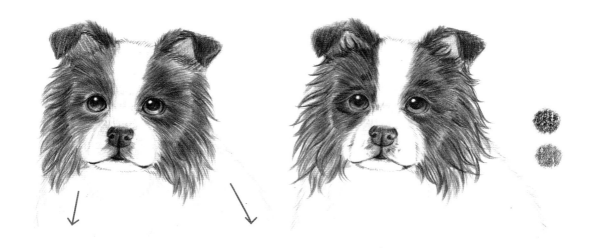

08 按照上圖中的箭頭方向用灰色畫出
狗狗身體毛髮的走向。

09 用黑色和紅褐色繼續畫出狗狗眼睛的暗部
顏色，用黑色畫出狗狗臉部的長毛毛髮，
讓狗狗的毛髮看起來更加蓬鬆濃密。

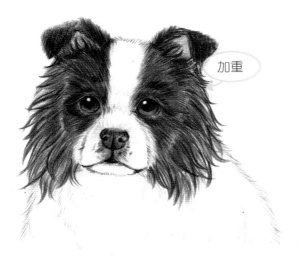

加重

10 用黑色繼續加重頭部黑色毛髮的暗部顏
色，用深灰色畫出狗狗白色毛髮的暗部
顏色。

邊境牧羊犬的耳朵是折下來的，要
抓住這個特點來畫。

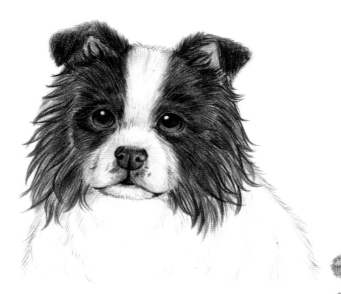

狗狗臉部的長毛毛髮一定要畫飽滿蓬鬆，注意長毛毛髮的走向安排。

11 用黑色繼續加重狗狗黑色毛髮的暗部顏色，用深灰色加深狗狗白色毛髮的暗部顏色。

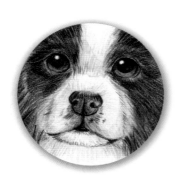

狗狗五官的細節要刻畫出來，畫出嘴邊的小黑斑點，用高光筆點出狗狗眼睛的高光點。

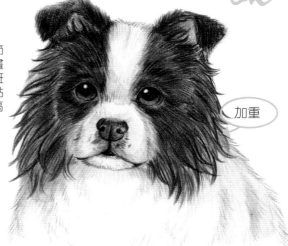

加重

12 用深灰色加深狗狗身體白色毛髮的暗部顏色，被遮擋的部位顏色要重一些，再用黑色加深狗狗的毛髮輪廓線，直到畫面顏色飽滿為止。

古代牧羊犬

1. 古代牧羊犬的毛髮非常多
 而且蓬鬆，會擋住狗狗
 的眼睛，畫的時候要注
 意各個部位毛髮的分布。

2. 畫毛髮的顏色時要一層一
 層疊色，然後用深色加
 深毛髮輪廓線，畫出長
 毛與短毛的區別。

【需備顏色】

 321 橙紅 396 灰

 397 深灰 399 黑

344 普藍 341 群青

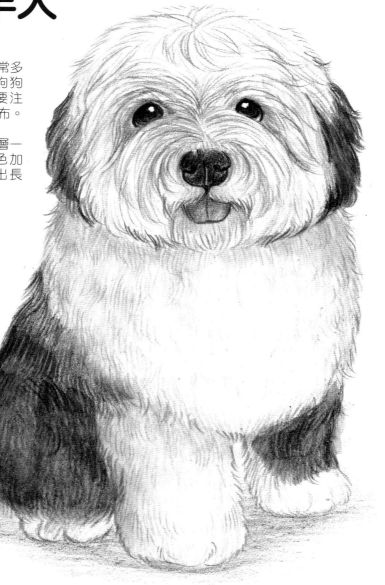

153

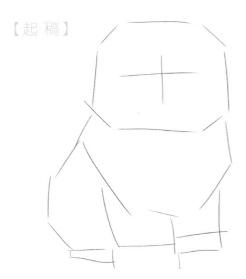

01 先用直線輕輕地標出古代牧羊犬整體的大致輪廓，定出五官及身體的輔助線，勾勒出狗狗整體的形態。

02 用短直線繼續勾勒細節，進一步刻畫狗狗各個部位的輪廓，將線稿整體勾勒準確。

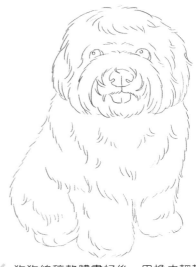

03 狗狗大體輪廓勾勒好後，開始刻畫細節，畫出狗狗五官和耳朵的形狀，並畫出狗狗爪子的細節。

04 狗狗線稿整體畫好後，用橡皮輕輕擦淡線稿，擦掉之前的輔助線，用畫捲毛毛髮的線條畫出狗狗毛髮的輪廓線，畫出毛茸茸的效果。

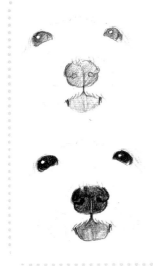

用黑色畫出狗狗眼睛和鼻子的底色，留出眼睛的高光，用橙紅色畫出舌頭的底色。

繼續用黑色加深狗狗眼睛和鼻子的暗部顏色，用橙紅色加深舌頭的暗部顏色。

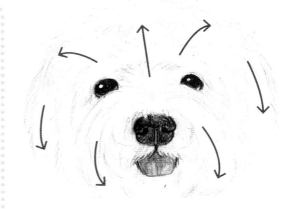

05 按照上圖中的箭頭方向用灰色畫出
狗狗頭部毛髮的走向。

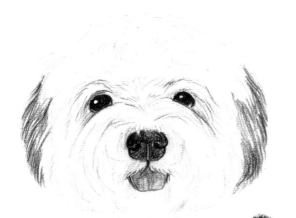

06 用黑色從狗狗眼睛周圍開始加深毛髮輪廓線，並畫出狗狗耳朵的黑色毛髮。

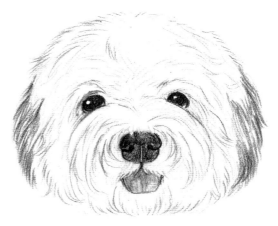

07 用黑色輕輕地加深狗狗頭部長毛毛髮的輪廓線，注意毛髮的分布要自然。

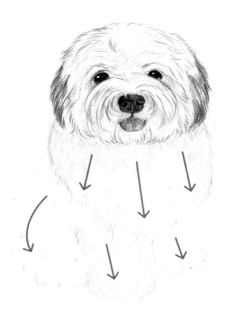

08 按照上圖中的箭頭方向用深灰色畫
出狗狗身體毛髮的走向。

09 用黑色畫出狗狗身體黑色毛髮的
底色，注意捲毛毛髮的線條排列
要自然。

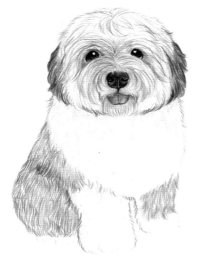

10 用灰色和深灰色疊加加重狗狗頭部
毛髮的暗部顏色。

11 用深灰色加深狗狗身體白色毛髮的
暗部顏色，用黑色加重黑色毛髮的
暗部顏色。

加重

12 用深灰色和黑色繼續加深狗狗整體毛髮的暗部顏色，被遮擋的部位顏色要重一些。

13 用深灰色繼續加深白色毛髮的暗部顏色，用黑色加重黑色毛髮的暗部顏色，直到畫面顏色整體飽滿為止。

狗狗五官的細節要刻畫出來，長毛毛髮從狗狗的鼻子眼睛周圍開始分布，用高光筆點出眼睛的高光點。

ok

14 狗狗整體顏色飽滿後，用普藍色和群青色疊加畫一層淡淡的陰影，讓畫面整體更飽滿。

喜樂蒂犬

【準備顏色】

 387 淺褐　 378 紅褐

 376 熟褐　 380 深褐

 397 深灰　 399 黑

【繪畫小要點】

1. 喜樂蒂狗狗的毛髮很漂亮，畫的時候要畫出毛髮的蓬鬆毛茸感。

2. 狗狗毛髮的顏色之間線條的銜接過渡要自然，顏色不要太鮮艷，注意降低飽和度。

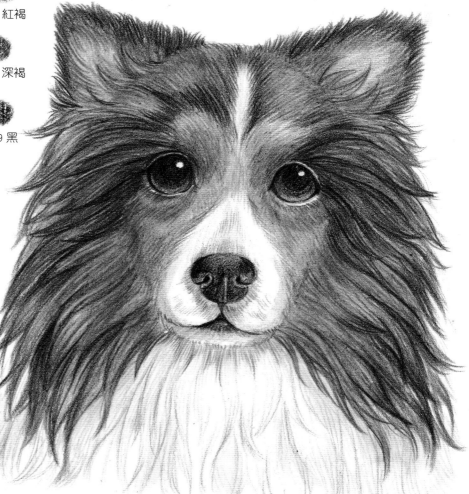

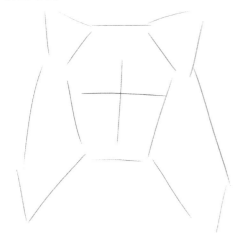

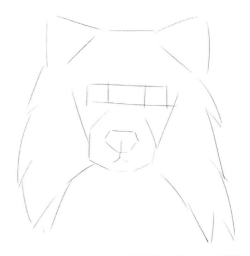

01 先用直線輕輕地標出喜樂蒂犬整體的大致輪廓，定出五官及身體的輔助線，勾勒出狗狗整體的動態。

02 用短直線繼續勾勒細節，進一步刻畫狗狗各個部位的輪廓，將線稿整體勾勒準確。

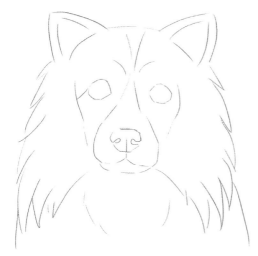

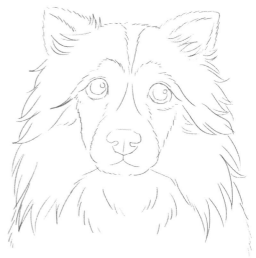

03 狗狗大體輪廓勾勒好後，開始刻畫細節，畫出狗狗五官和耳朵的形狀，注意抓住狗狗耳朵的特點。

04 狗狗線稿整體畫好後，用橡皮輕輕擦淡線稿，擦掉之前的輔助線，用畫長毛毛髮的線條畫出狗狗毛髮的輪廓線，畫出毛茸茸的效果。

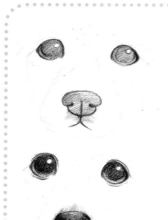

用黑色畫出狗狗眼睛和鼻子的底色，留出眼睛的高光。

繼續用黑色加重狗狗眼睛和鼻子的暗部顏色，加重輪廓線。

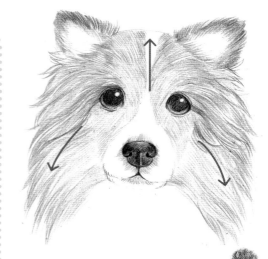

05 按照上圖中的箭頭方向用紅褐色結合黑色畫出狗狗頭部毛髮的走向，注意毛髮之間的顏色銜接要自然。

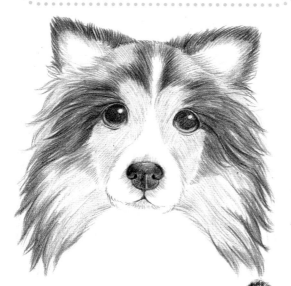

06 用黑色加重狗狗頭部黑色毛髮的暗部顏色。

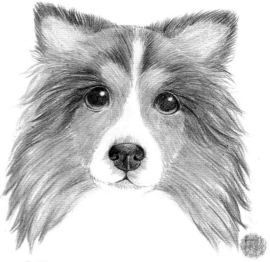

07 用淺褐色結合紅褐色疊加畫出狗狗淺色毛髮的暗部顏色。

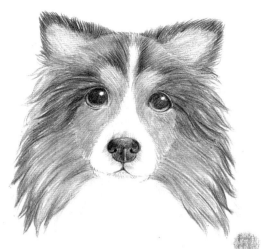

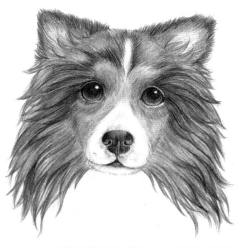

08 繼續用淺褐色疊加熟褐色畫出狗狗頭部毛髮的暗部顏色，讓狗狗頭部毛髮的顏色飽滿起來。

09 繼續用深褐色和黑色加重狗狗頭部毛髮的暗部顏色，用深灰色加深白色毛髮的暗部顏色。

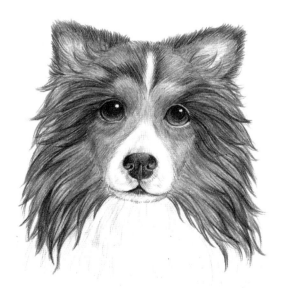

狗狗的耳朵要畫出毛茸茸的質感，要畫出厚度，並在耳根處加上毛髮。

10 用深灰色畫出狗狗身體白色毛髮的走向，畫出長毛毛髮的分布。

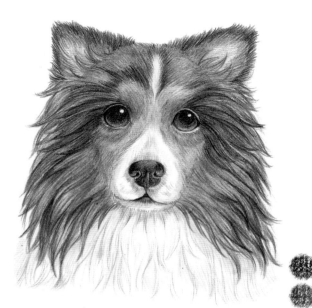

狗狗長毛毛髮要一撮一撮來畫，注意毛髮的分布要自然，白色毛髮用淺色一層層疊加顏色，不要畫得太深。

11 用深褐色結合黑色畫出狗狗頭部毛髮的暗部顏色，用深灰色加深白色毛髮的暗部顏色，用黑色加重整體的毛髮輪廓線。

ok

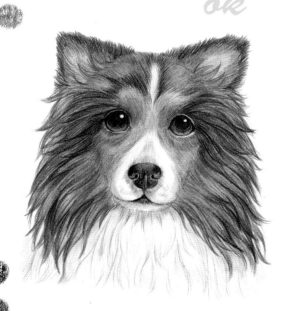

狗狗五官的細節要刻畫出來，還有狗狗臉部的長毛毛髮，要畫出蓬鬆的質感，並用高光筆點出眼睛的高光點。

12 用黑色和深褐色繼續疊加重色，用黑色加深毛髮輪廓線，直到畫面整體顏色飽滿為止。

附錄　可愛狗狗圖例

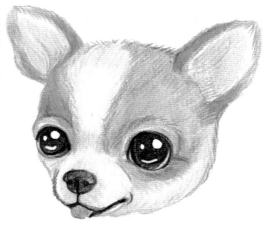

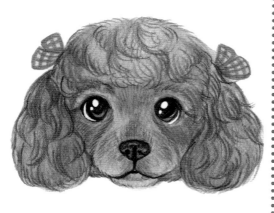

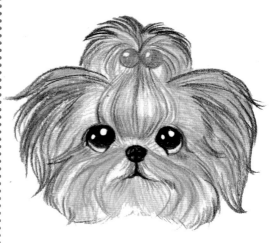

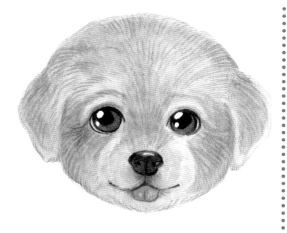

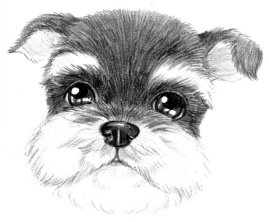

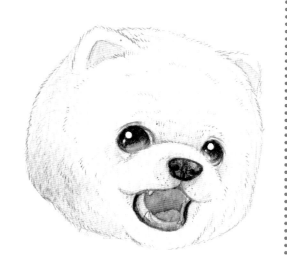

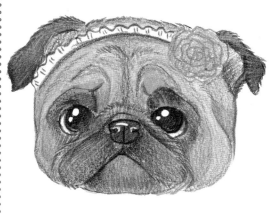

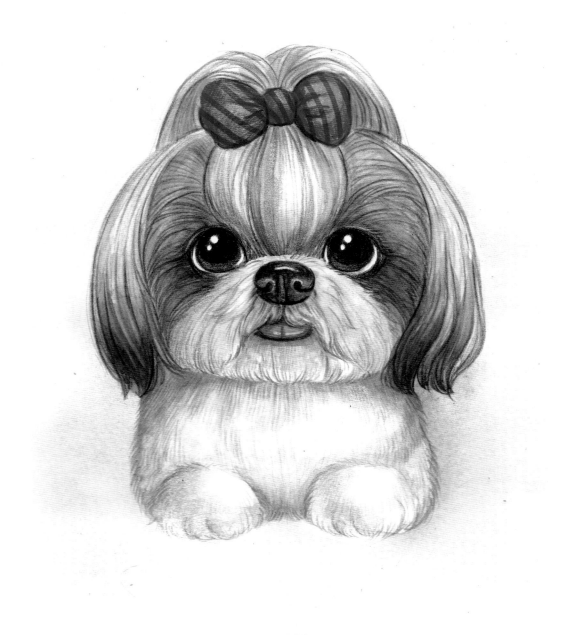